本店的店員是小熊。

，我要糕跟糕。

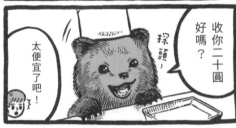

收你二十圓好嗎？

探頭～

太便宜了吧！

那��⋯⋯三十圓好嗎？

我覺得一塊賣三百圓還差不多。

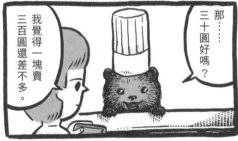

你要給我這麼多銀色的錢幣嗎？

哇～

下次我想拿五百圓硬幣給牠看看。

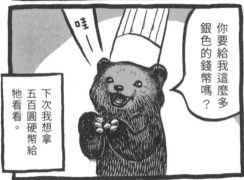

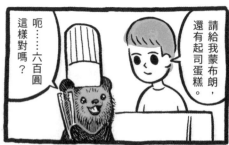

請給我蒙布朗，還有起司蛋糕。

呃⋯⋯六百圓這樣對嗎？

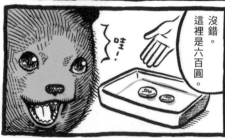

沒錯。這裡是六百圓。

哇⋯

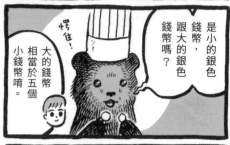

是小的銀色錢幣，跟大的銀色錢幣嗎？

大的錢幣相當於五個小錢幣唷。

愕住！

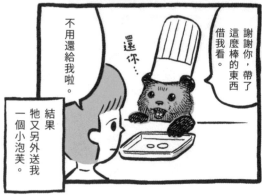

謝謝你，帶了這麼棒的東西借我看。

不用還給我啦。

還你⋯

結果牠又另外送我一個小泡芙。

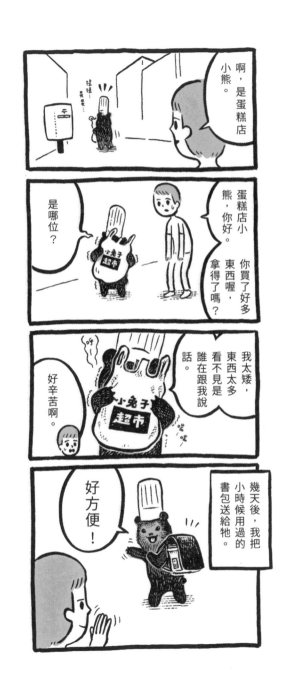

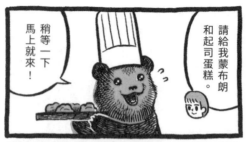

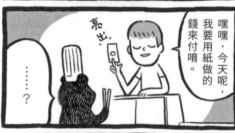

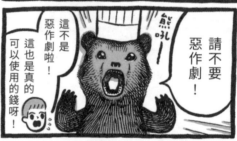

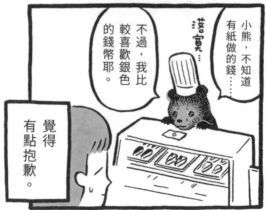

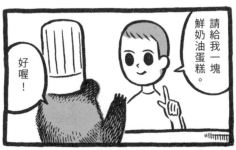

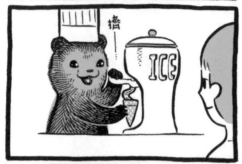

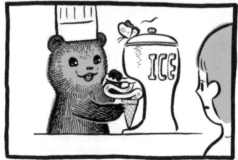

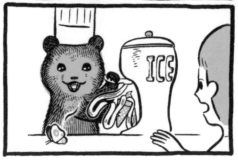

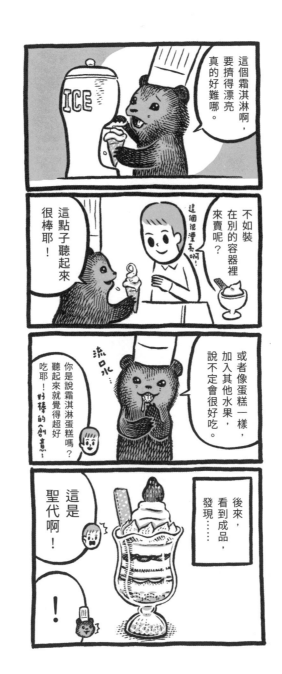

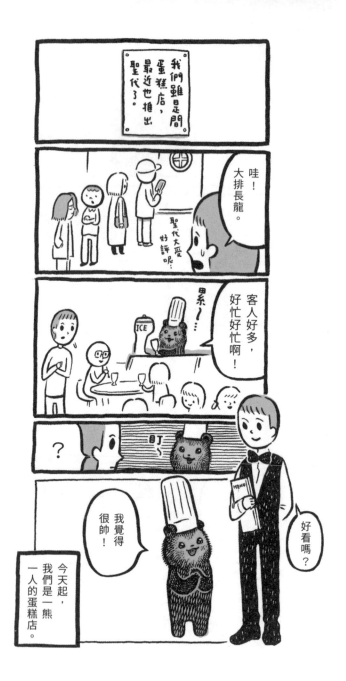

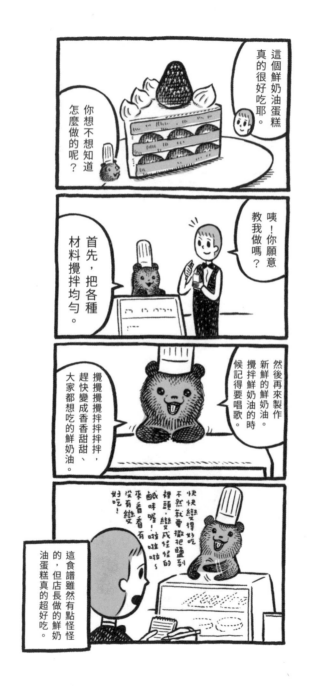

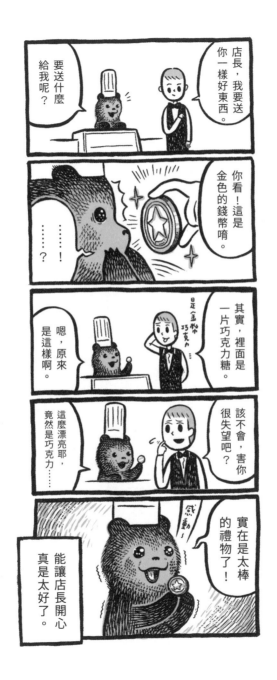

怎麼了嗎？

熱呼呼的石烤地瓜

……？

那個啊，是賣烤蕃薯的啦。

烤地瓜？

熱呼呼石？

你沒吃過烤蕃薯嗎？

烤石頭？

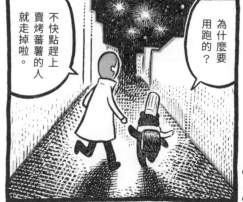

不快點趕上賣烤蕃薯的人就走掉啦。

為什麼要用跑的？

好湯火好湯火…好好吃

好吃嗎？

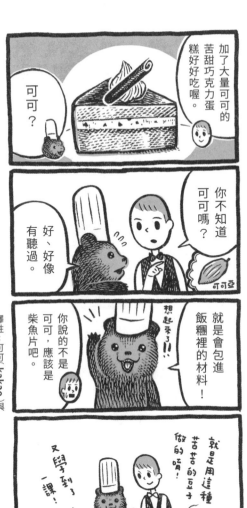

譯註：可可（kakao）與
柴魚片（okaka）的讀音
剛好是倒著唸。

飄⋯
飄⋯

哇⋯

這片葉子好漂亮喔。

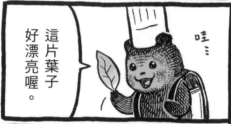

這裡的也很漂亮，

這片也好漂亮呢⋯⋯

撿⋯
撿⋯

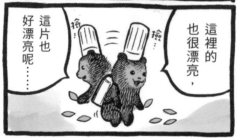

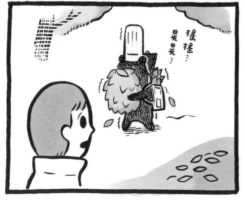

搖搖⋯
晃晃⋯

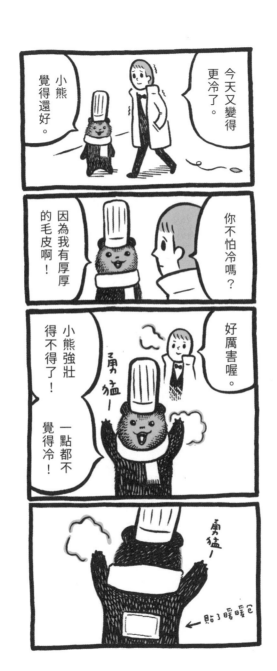

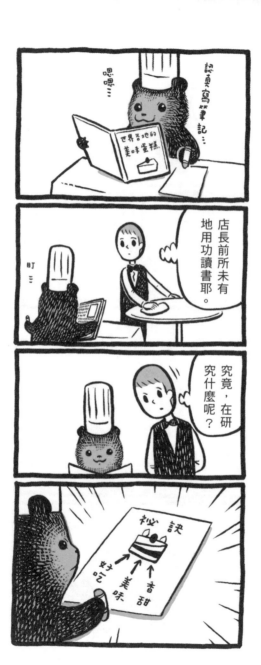

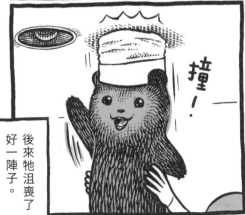

撞！

後來牠沮喪了好一陣子。

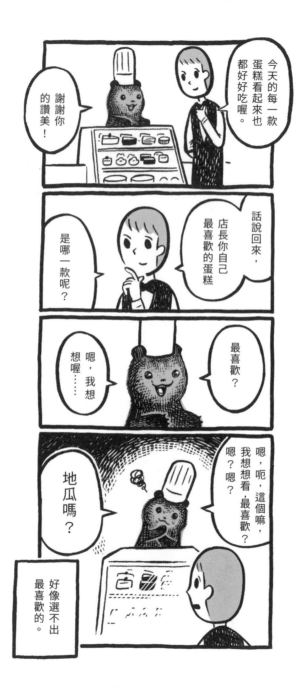

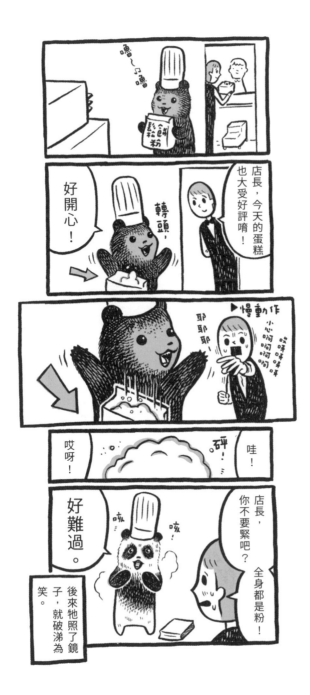

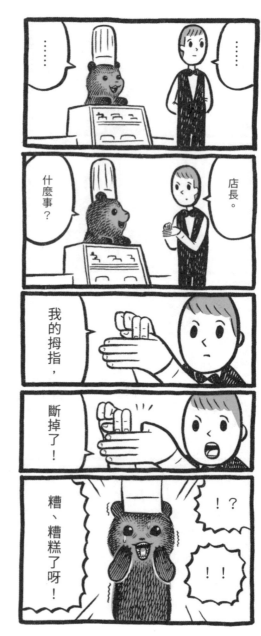

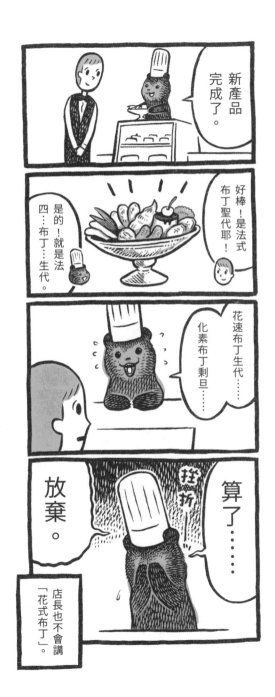

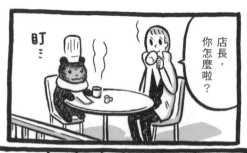

店長，你怎麼啦？

盯

在咖啡裡加入鮮奶油，攪拌一下，就會變成好奇妙的顏色，真好玩。

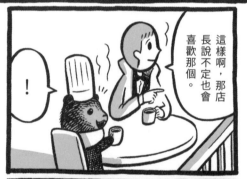

這樣啊，那店長說不定也會喜歡那個。

！

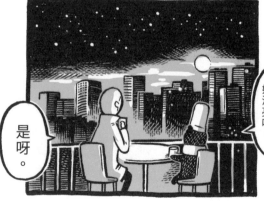

白天跟晚上混在一起，好漂亮啊。

是呀。

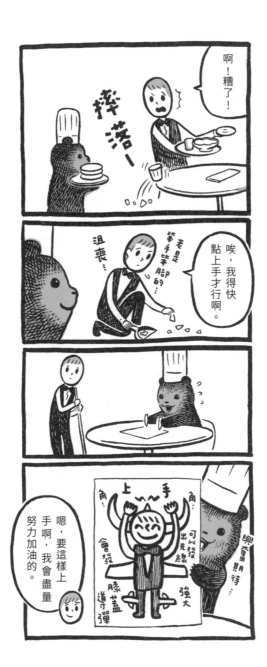

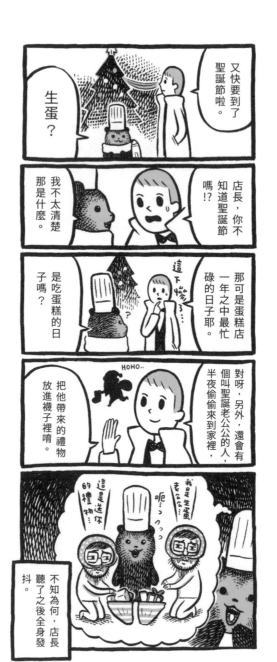

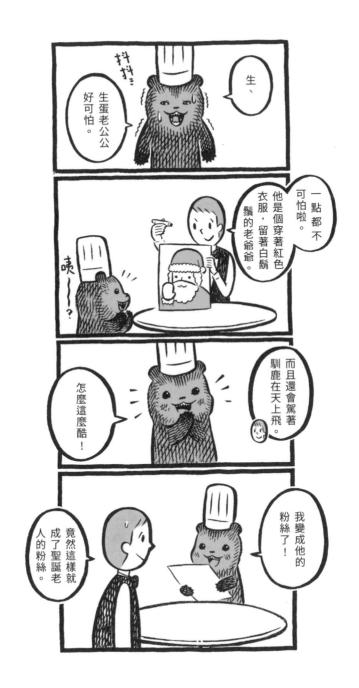

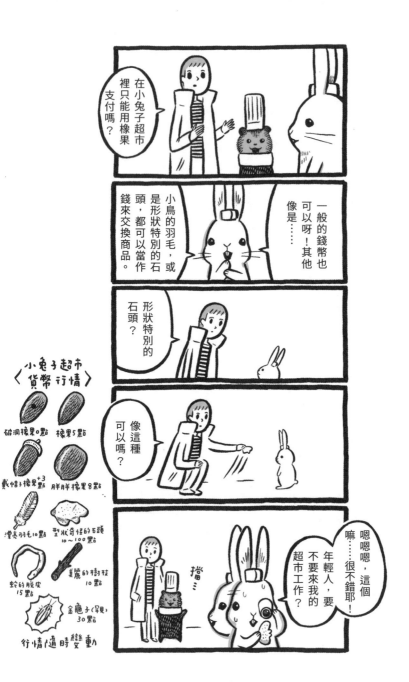

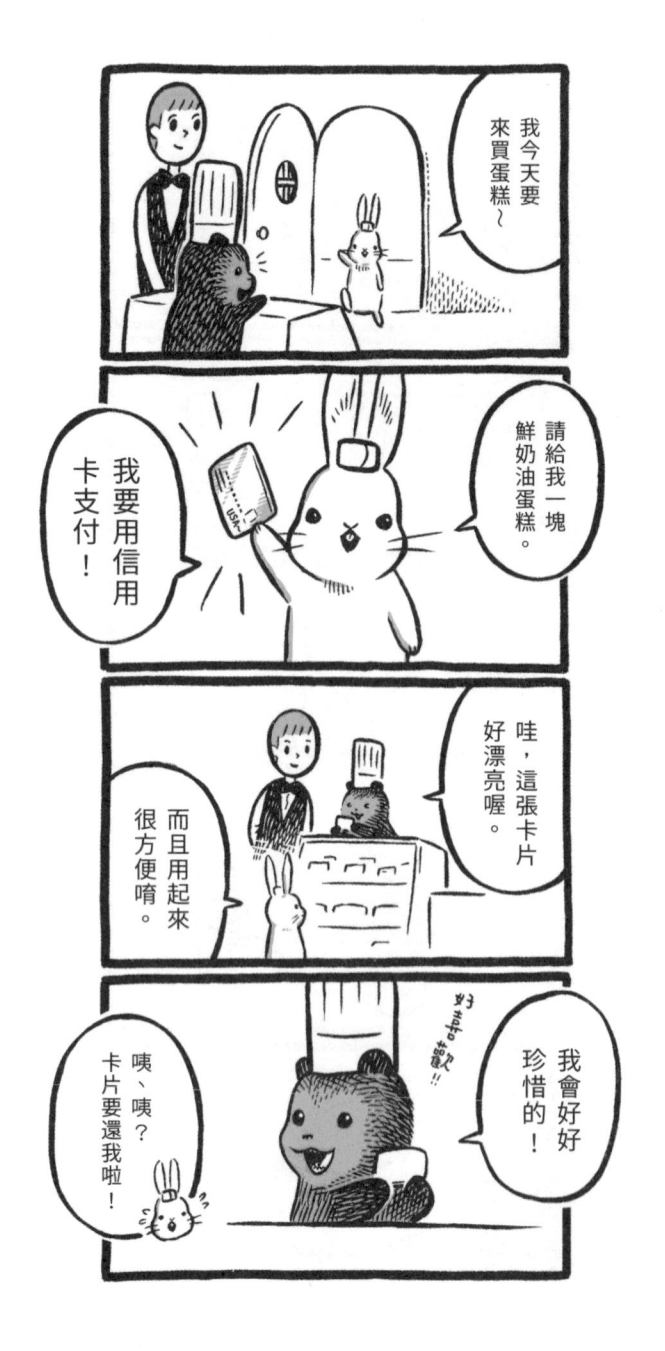

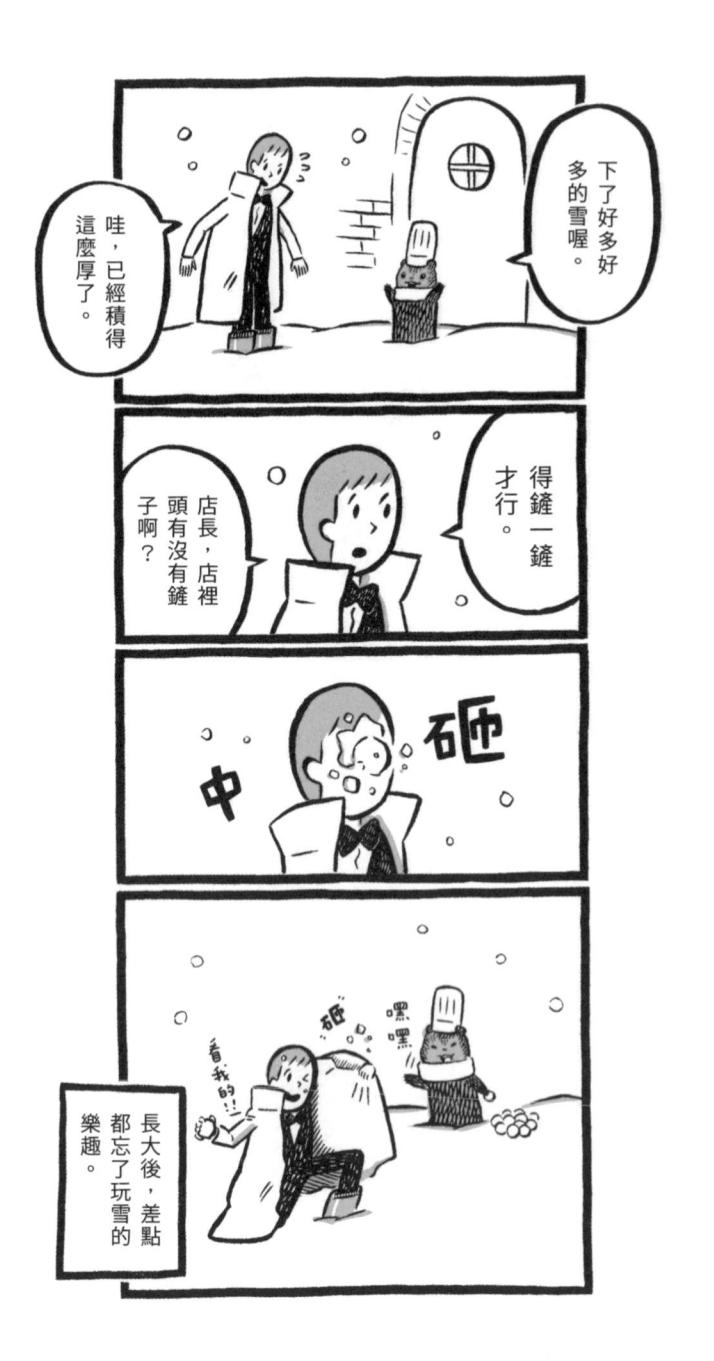

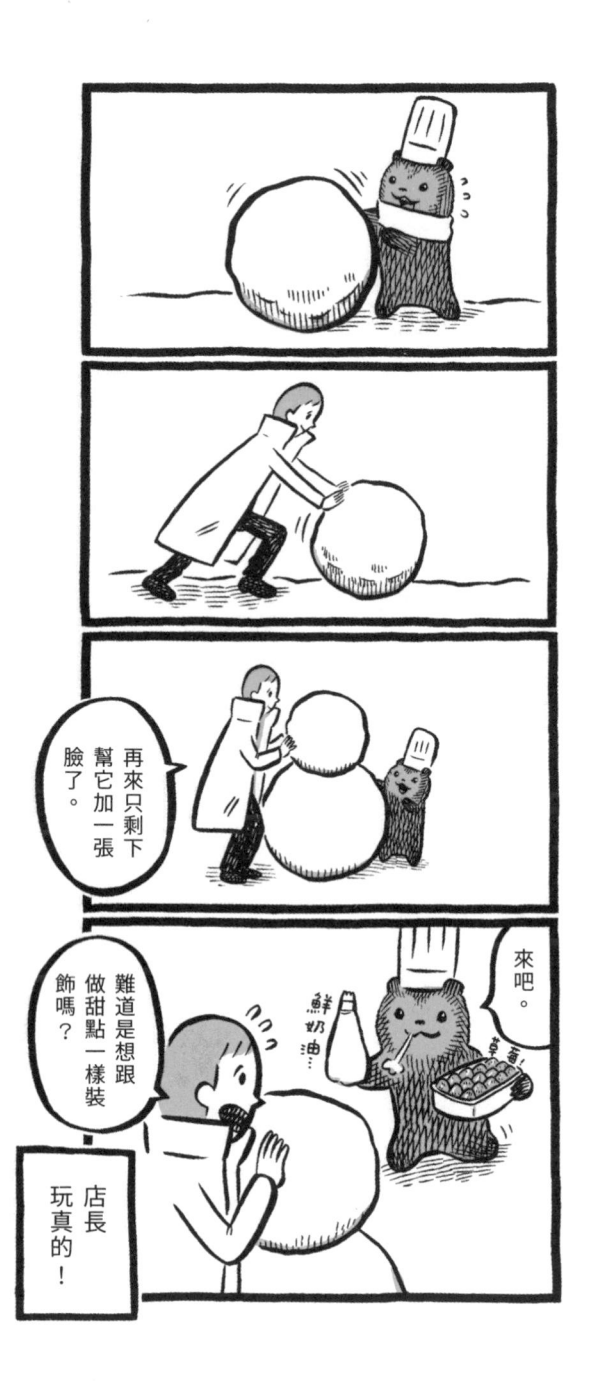

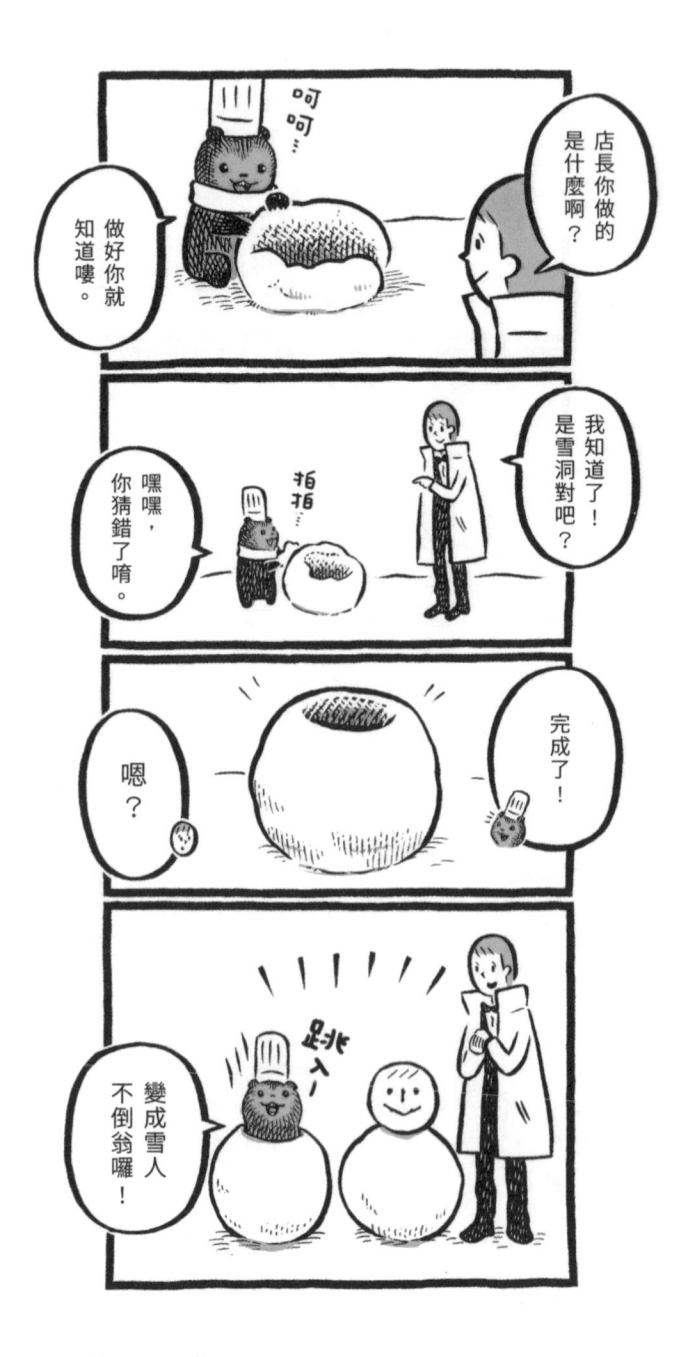

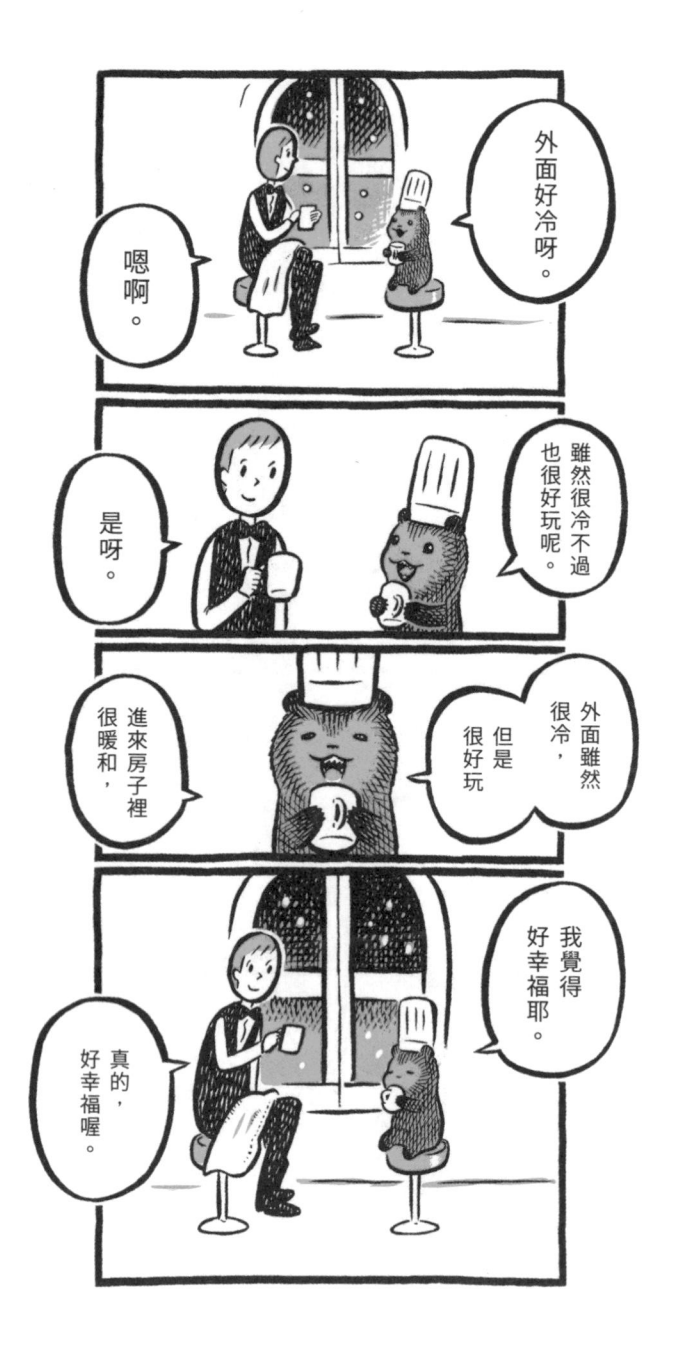

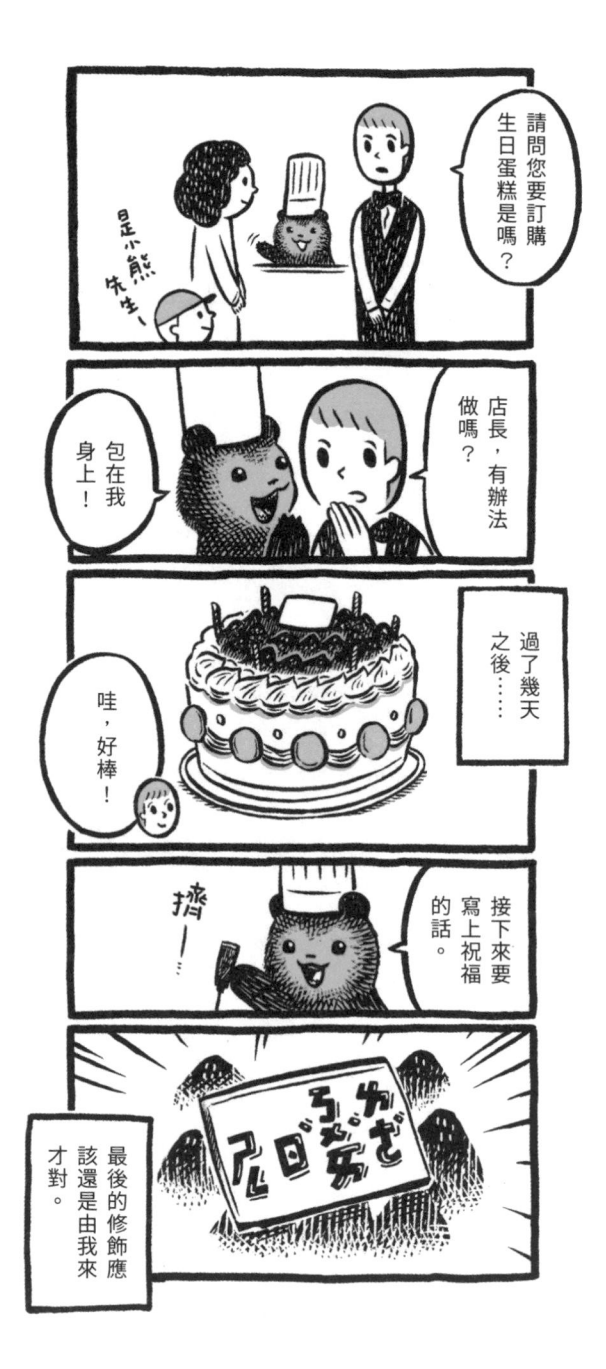

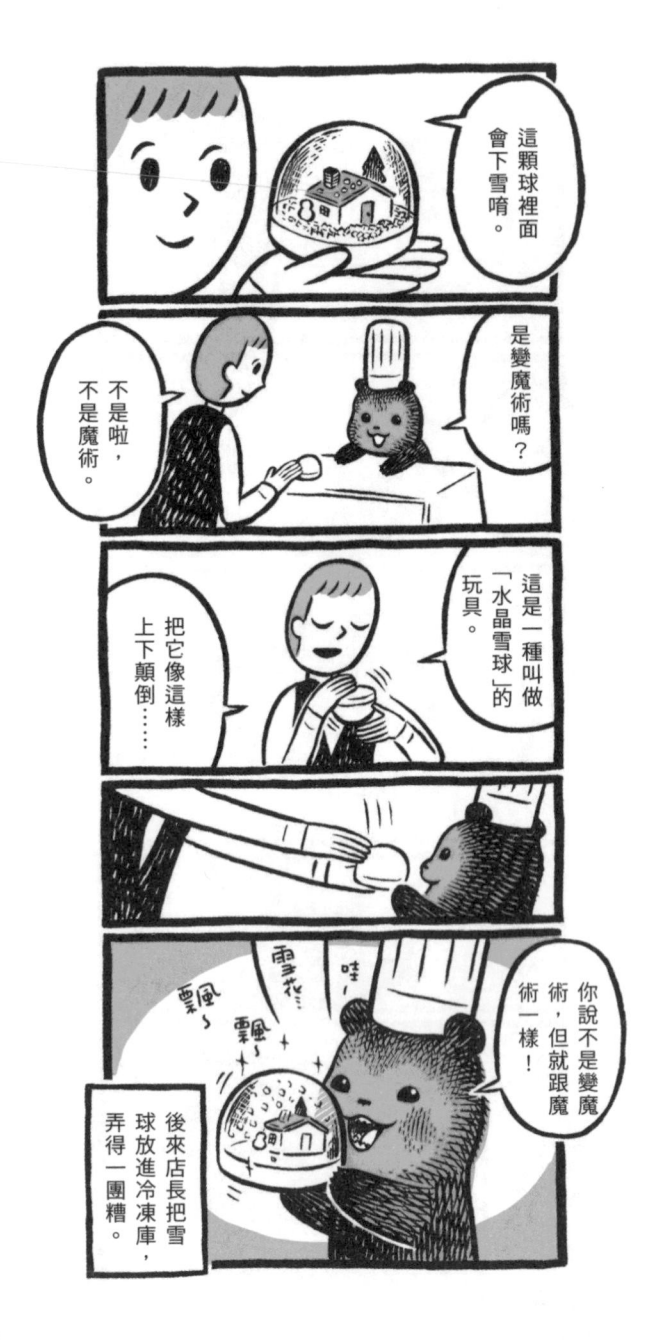

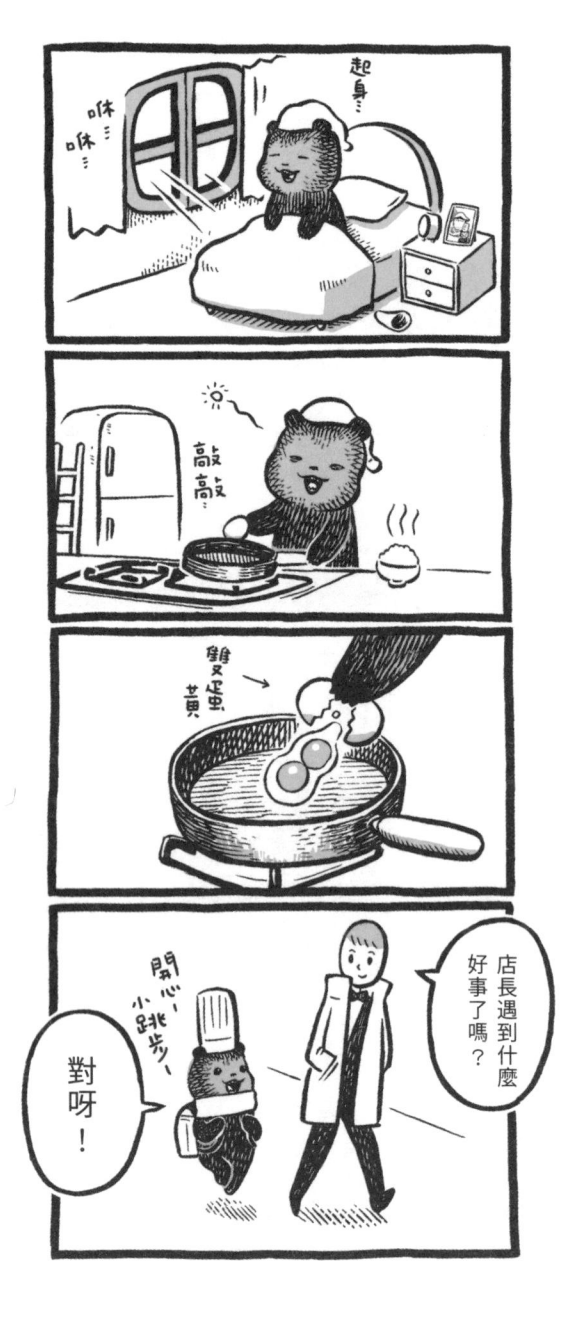

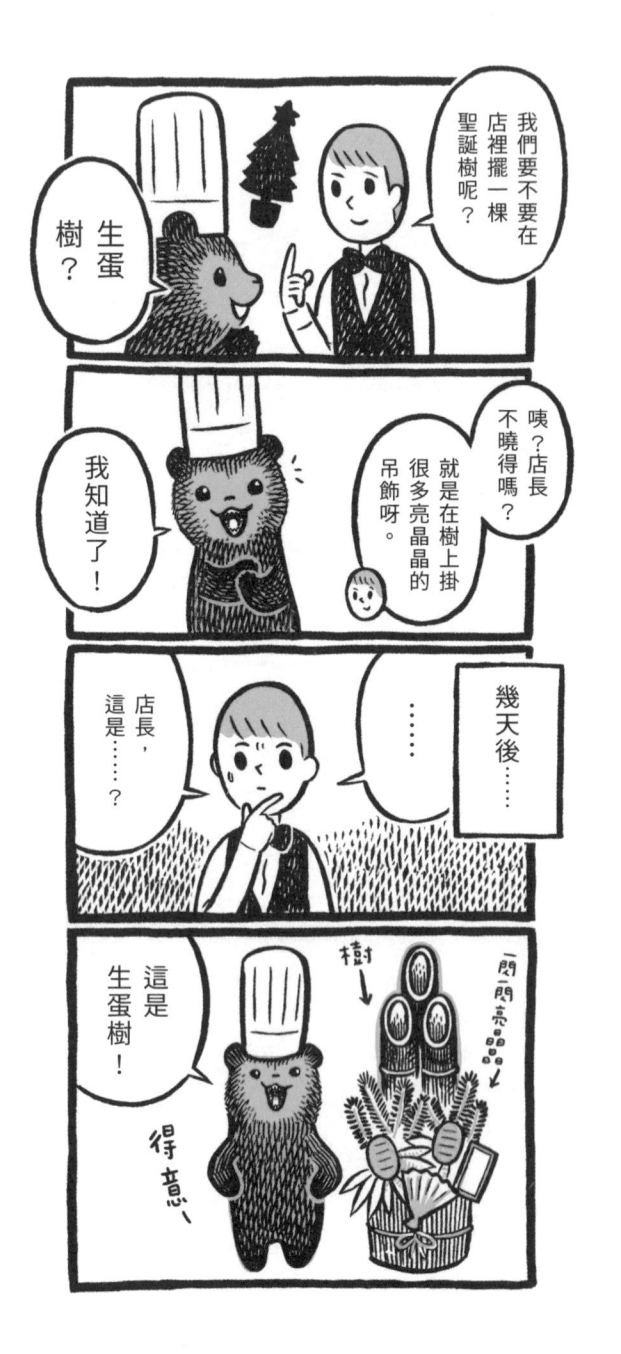

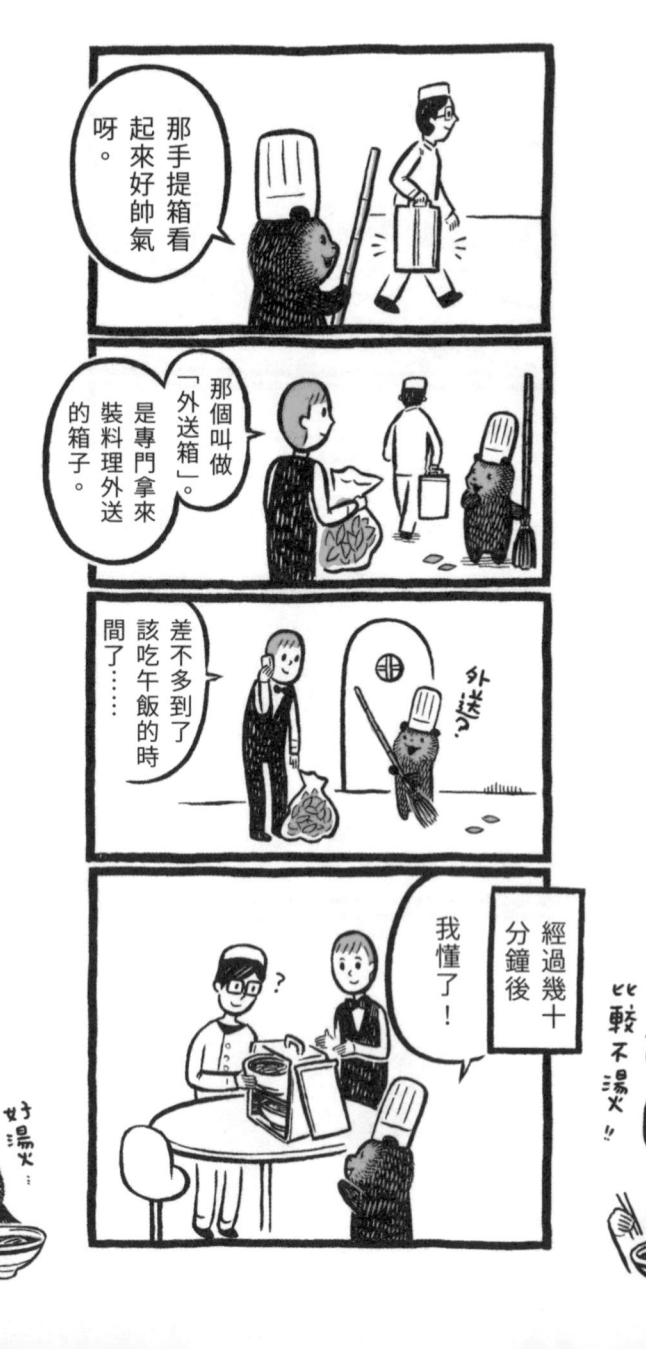

046

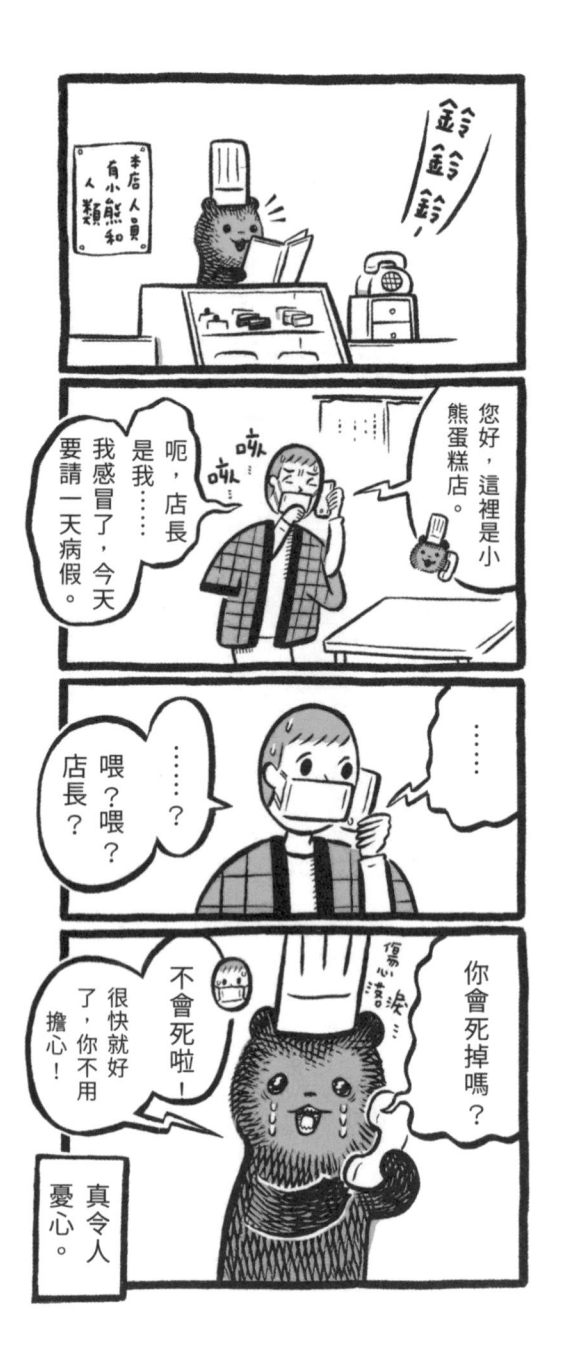

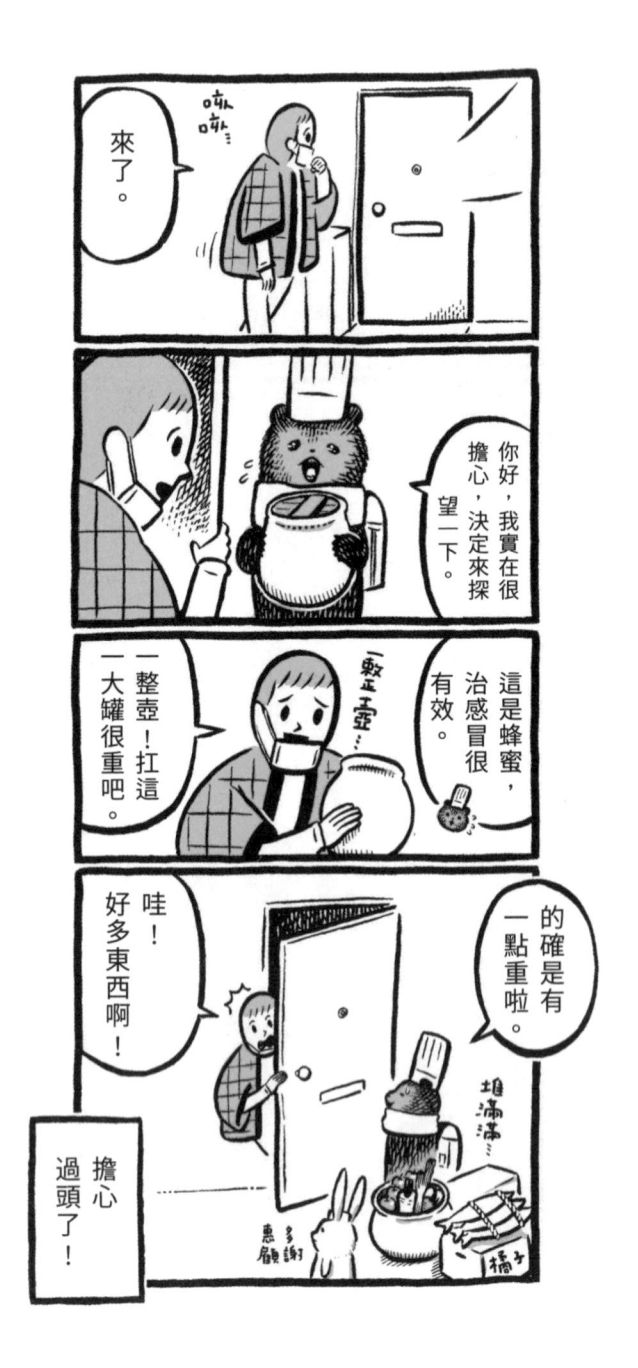

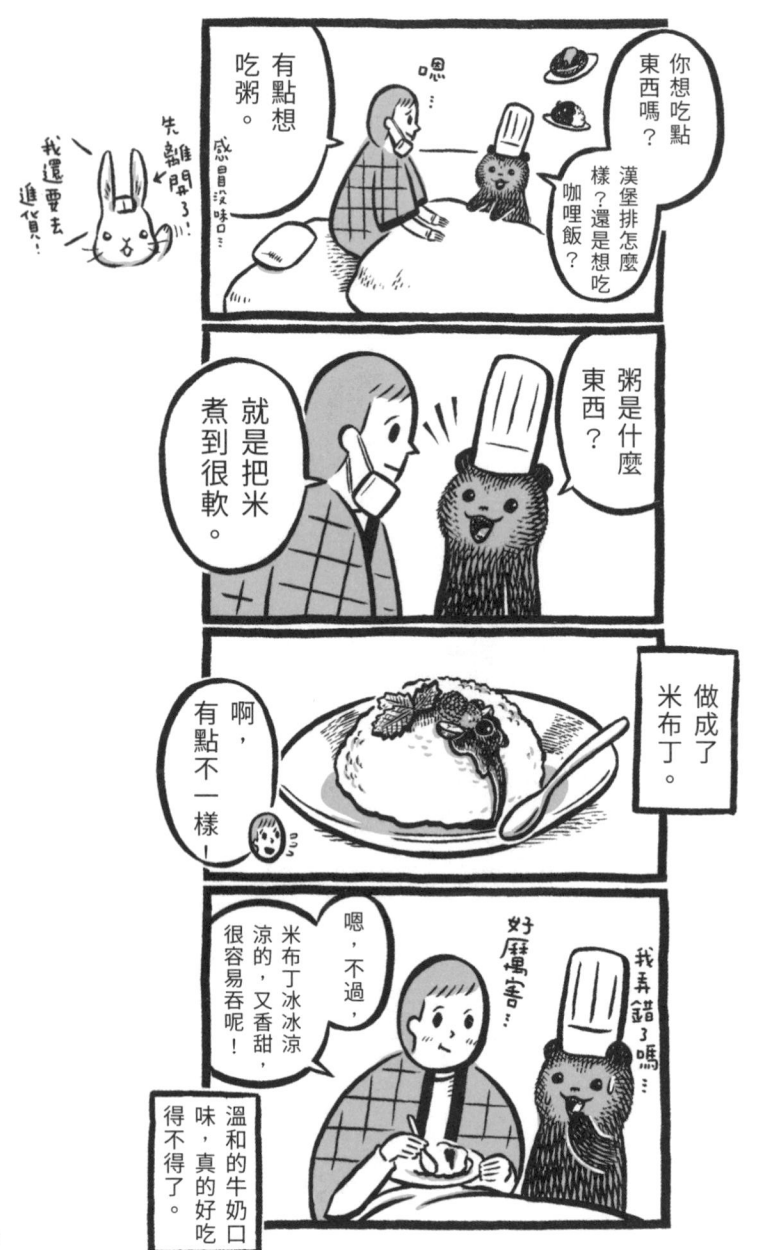

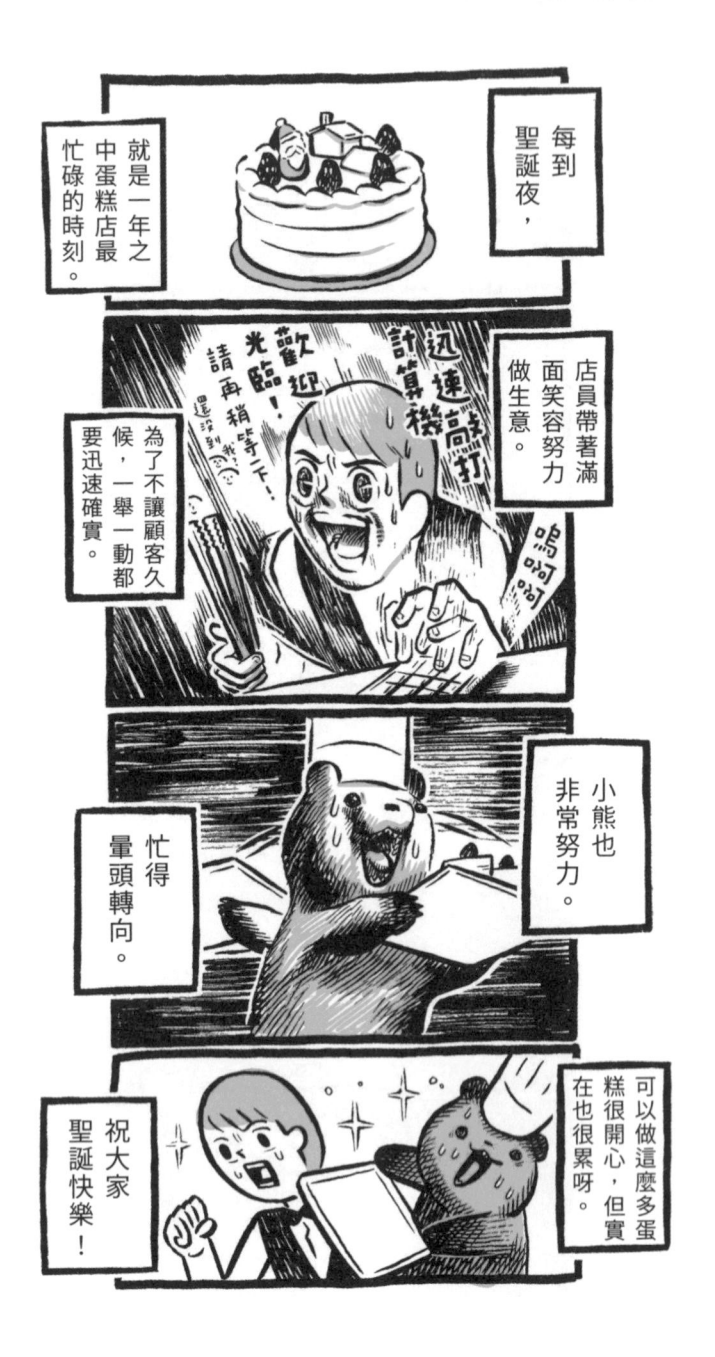

每到聖誕夜，

就是一年之中蛋糕店最忙碌的時刻。

店員帶著滿面笑容努力做生意。

歡迎光臨！請再稍等一下！

迅速敲打計算機

嗚啊 還沒到

為了不讓顧客久候，一舉一動都要迅速確實。

小熊也非常努力。

忙得暈頭轉向。

可以做這麼多蛋糕很開心，但實在也很累呀。

祝大家聖誕快樂！

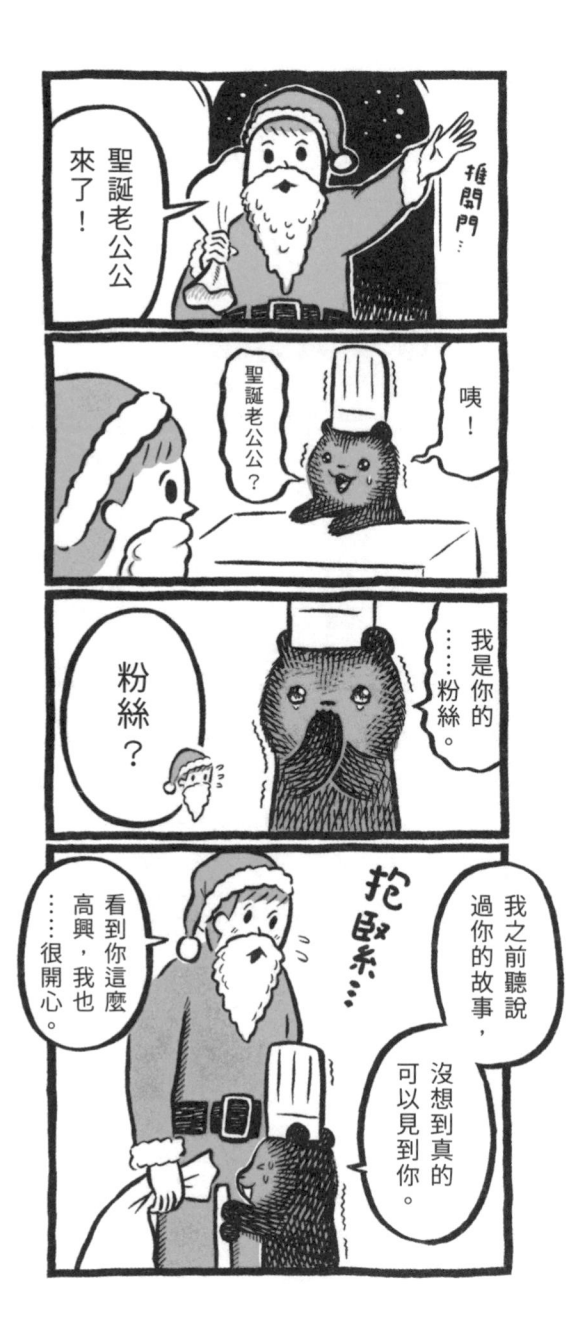

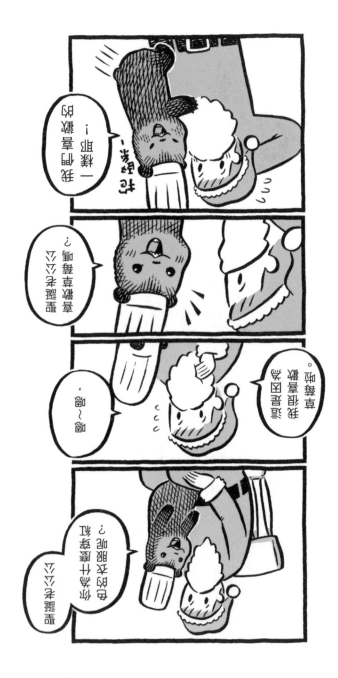

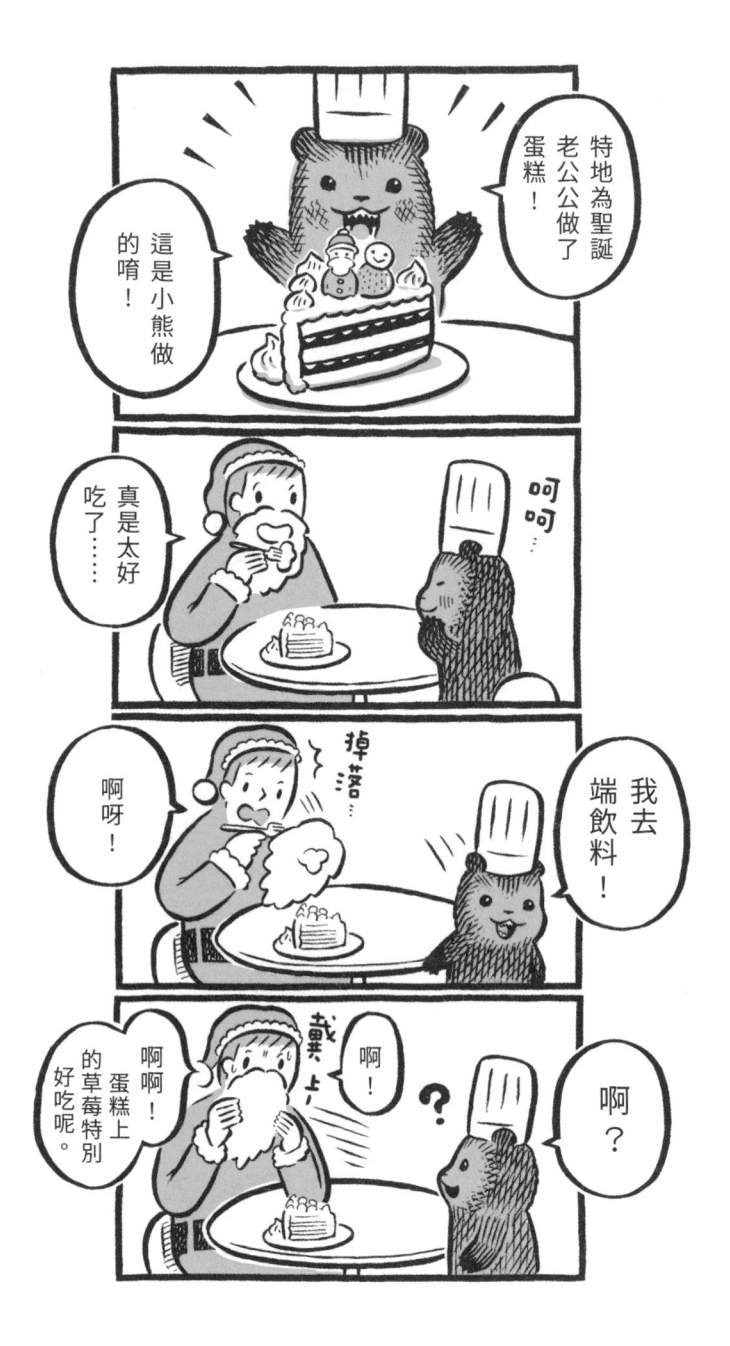

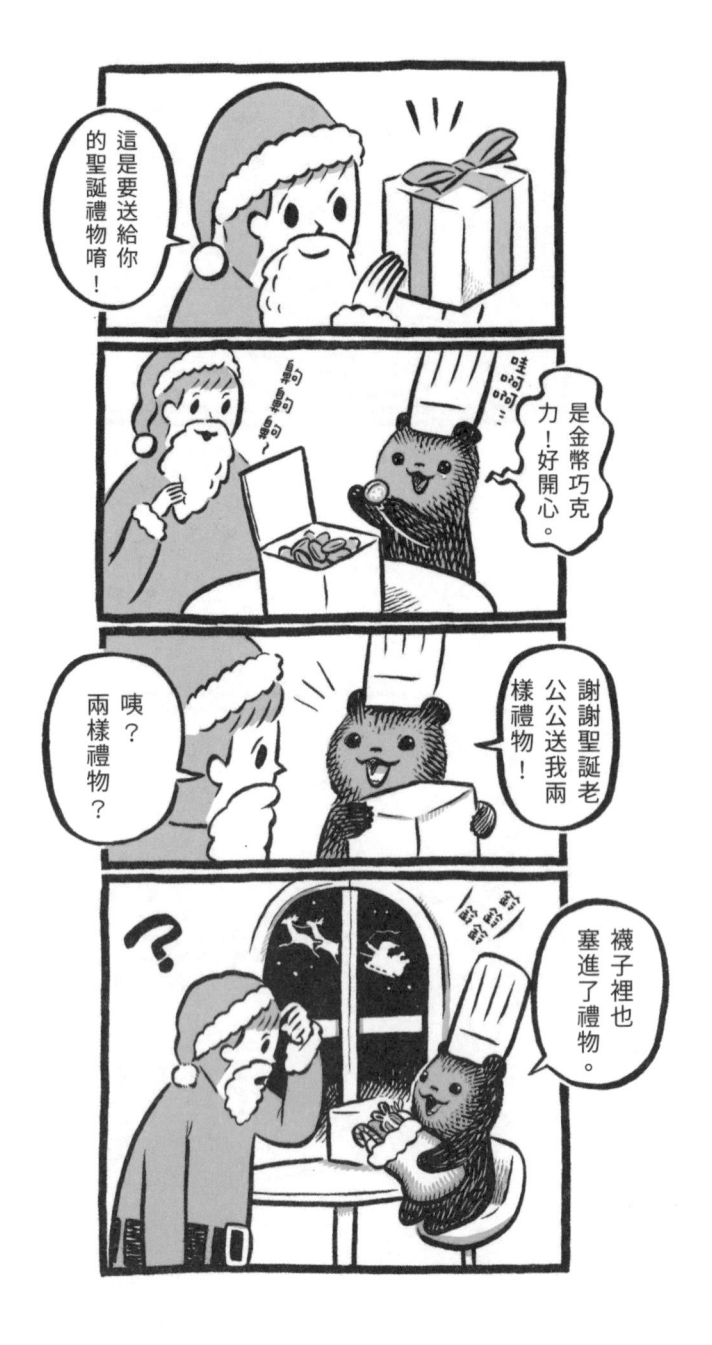

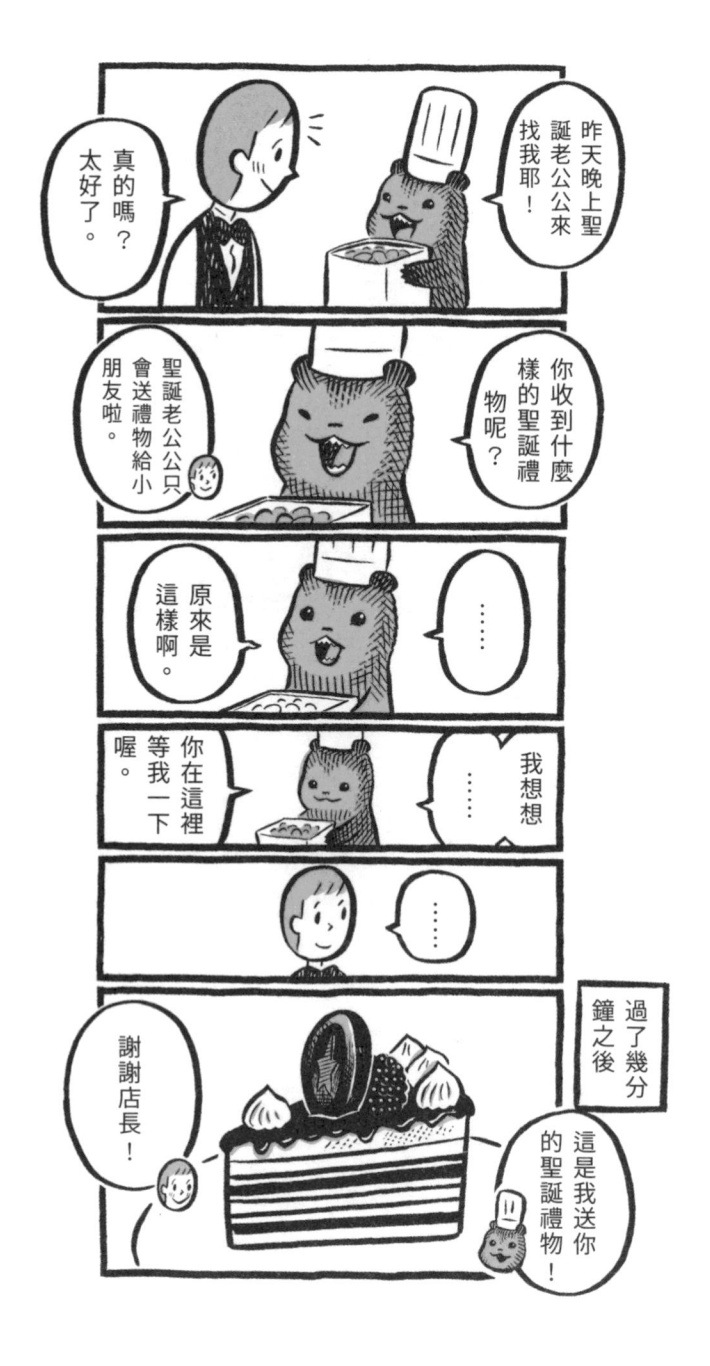

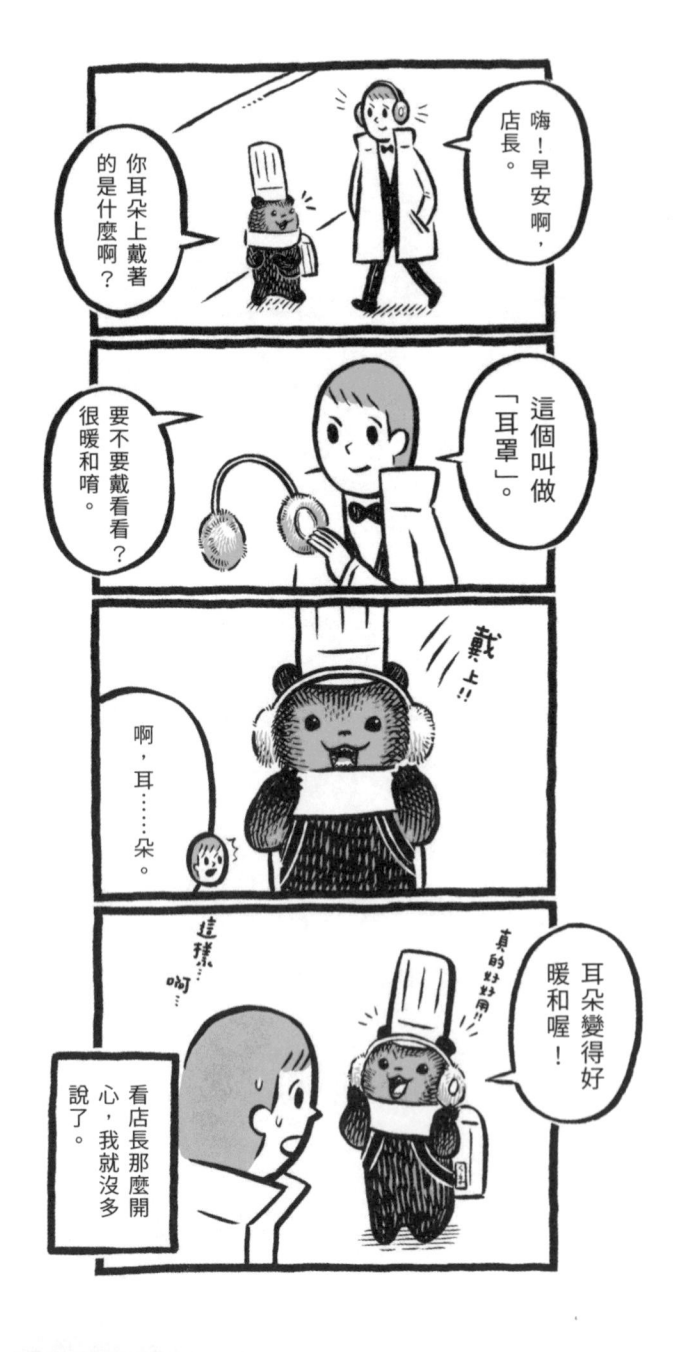

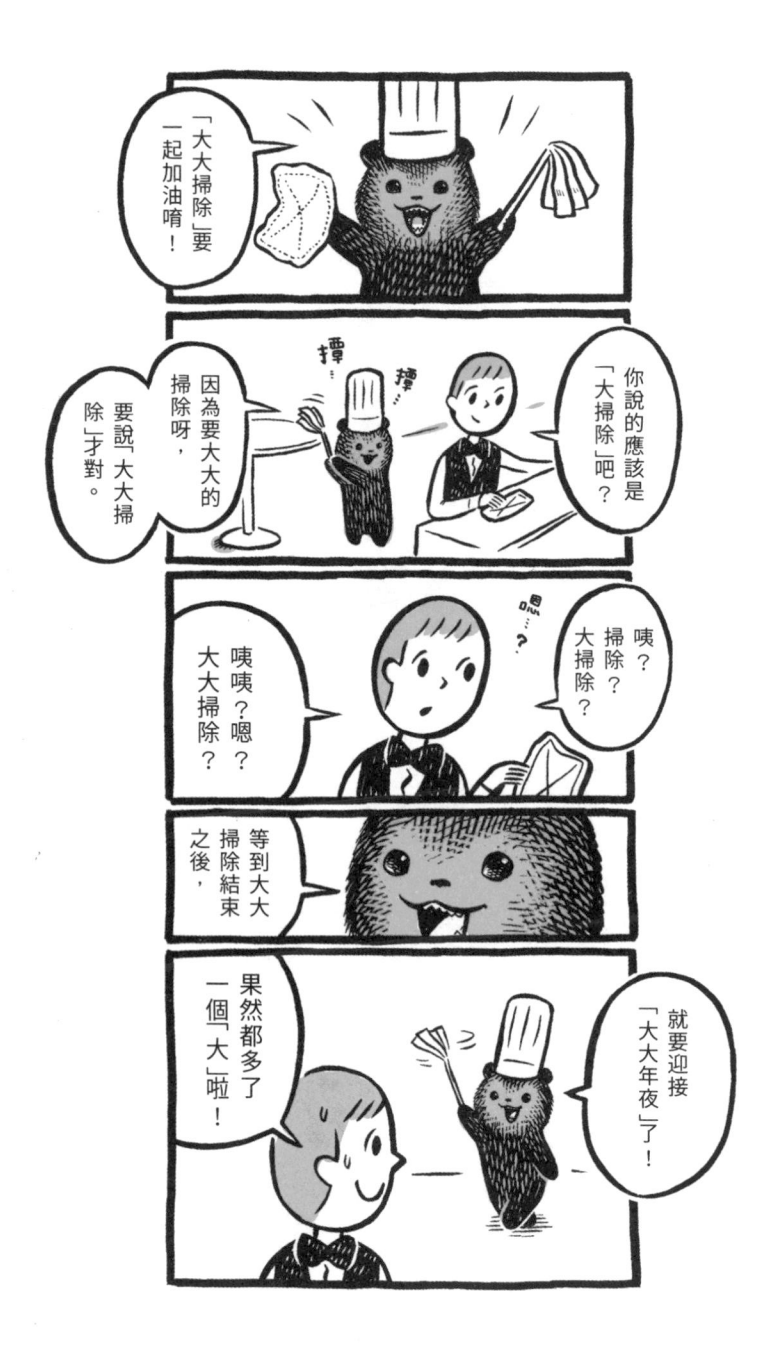

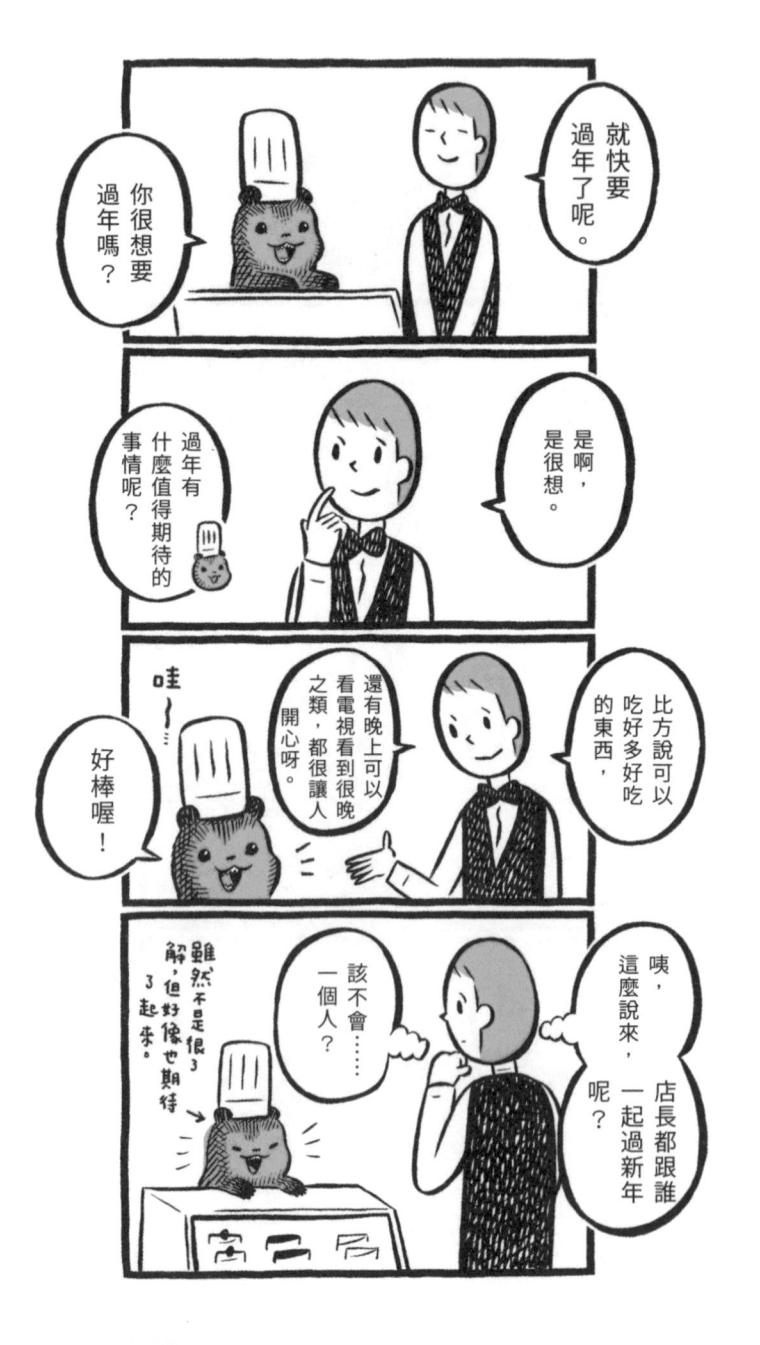

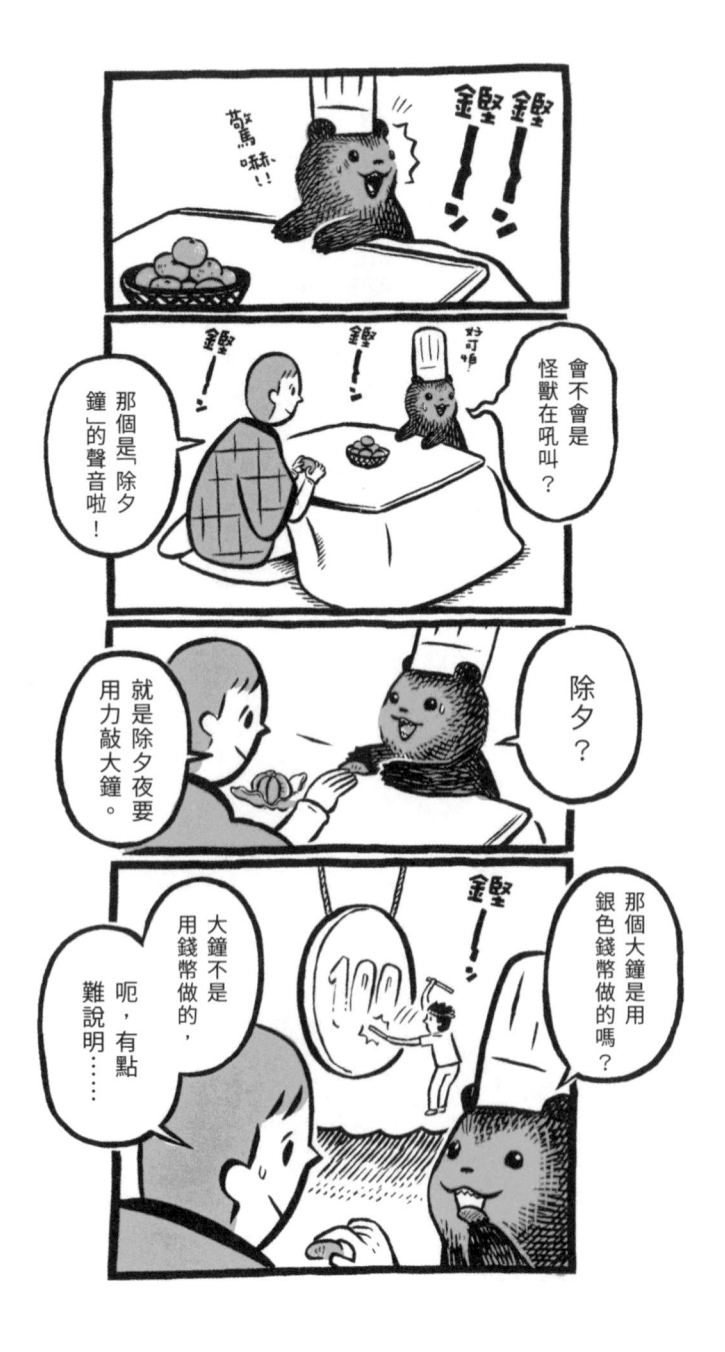

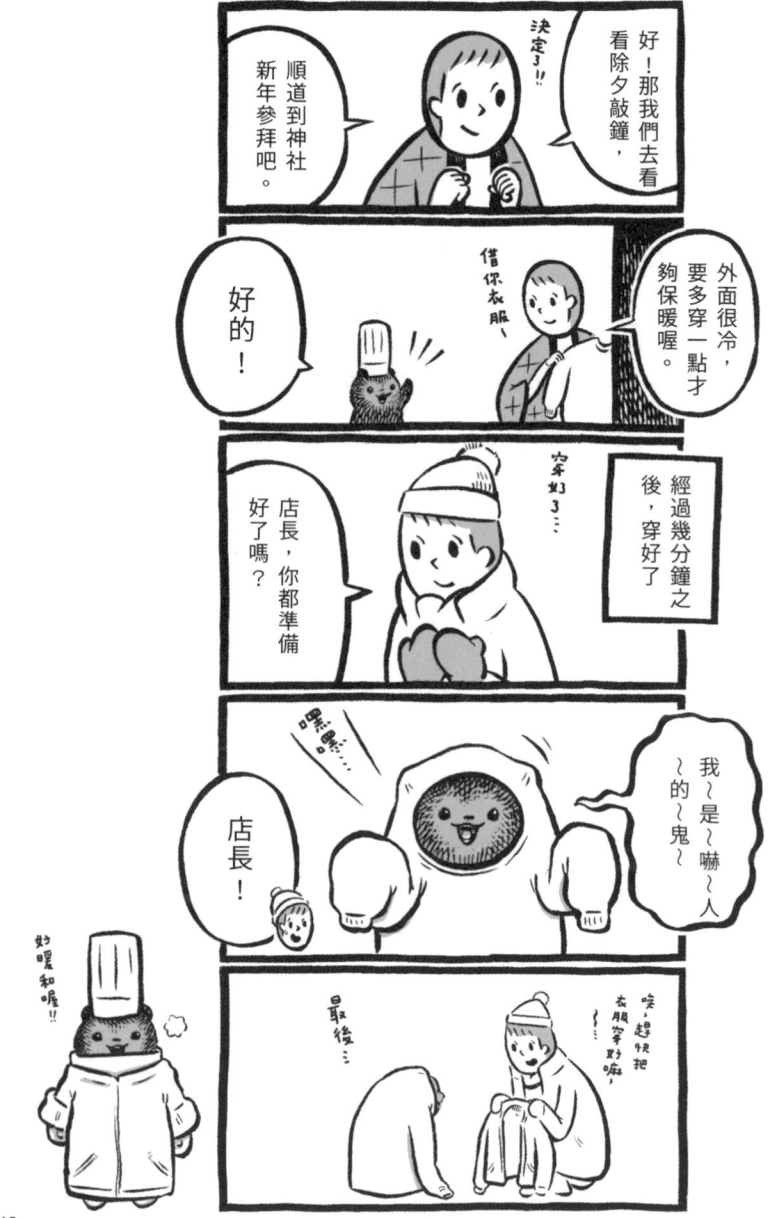

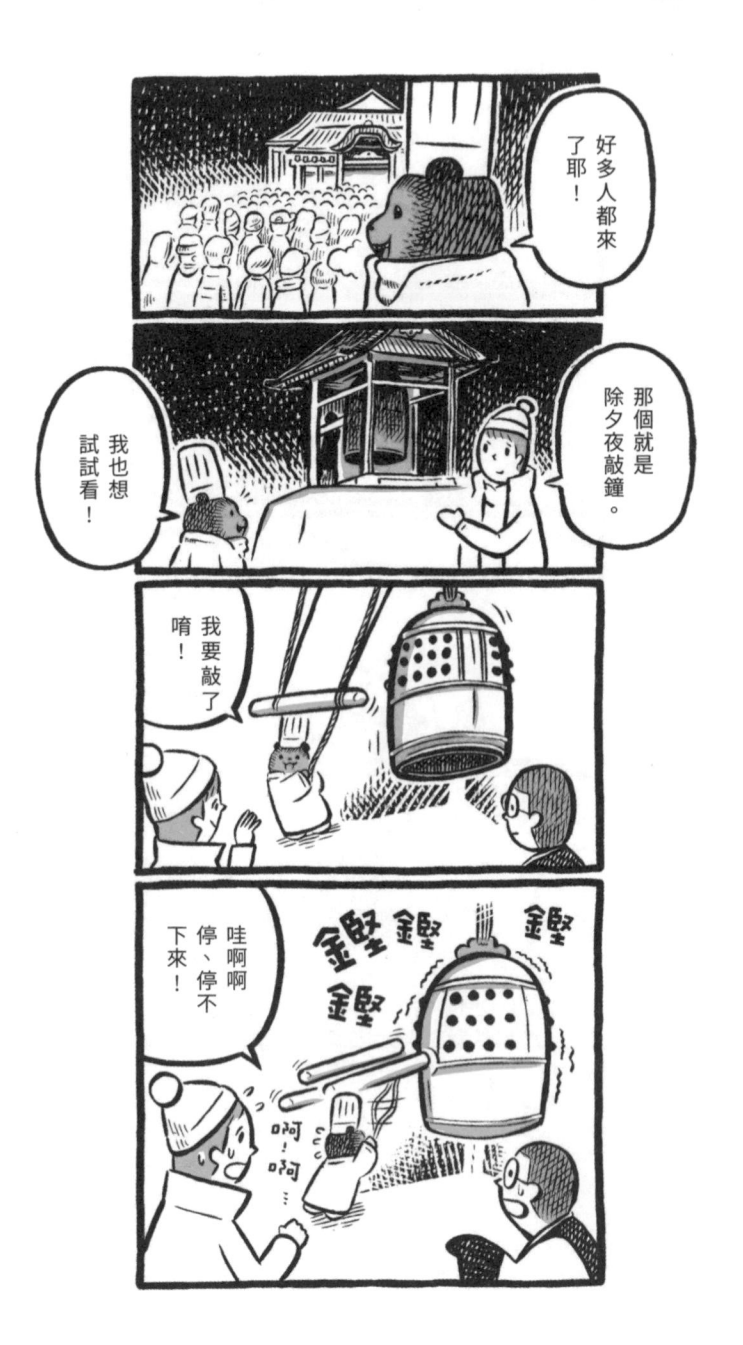

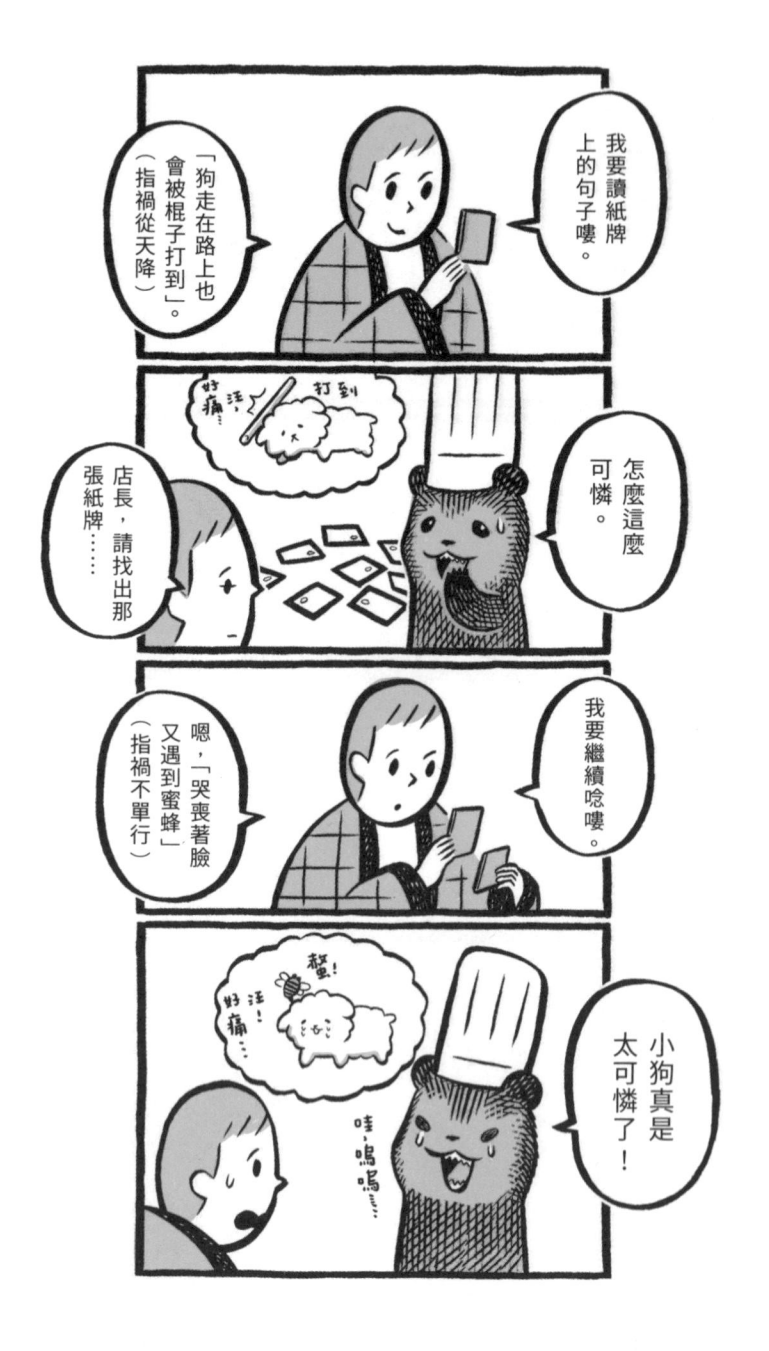

690

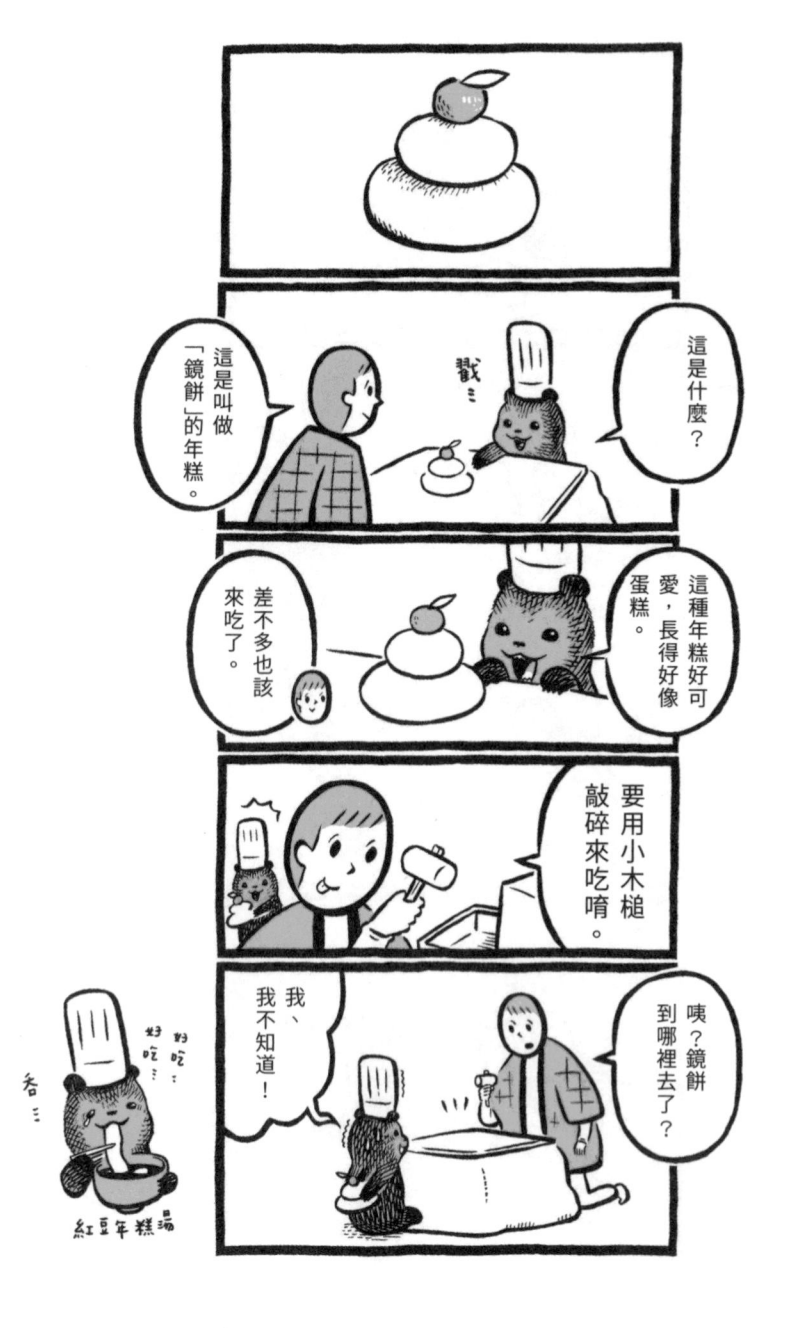

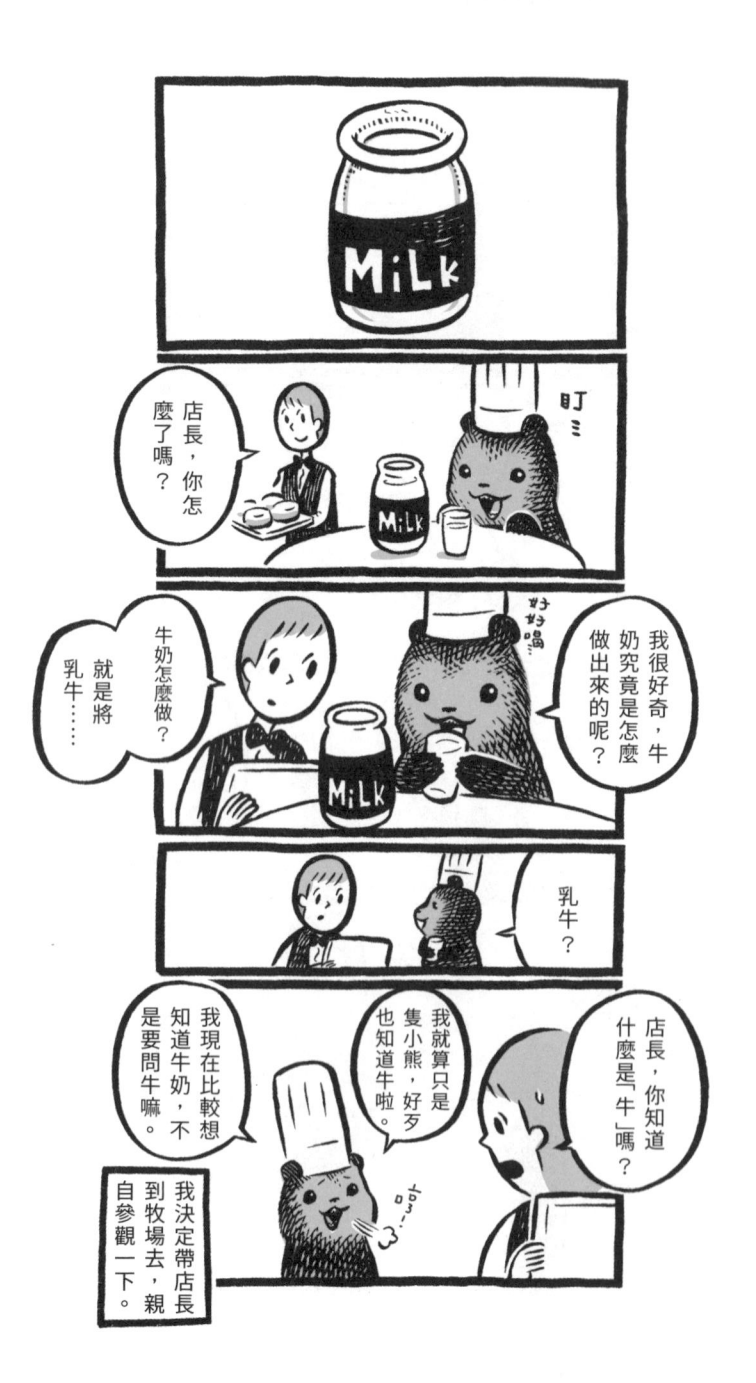

走吧！一起到牧場參觀去！

自然牧場參觀手冊

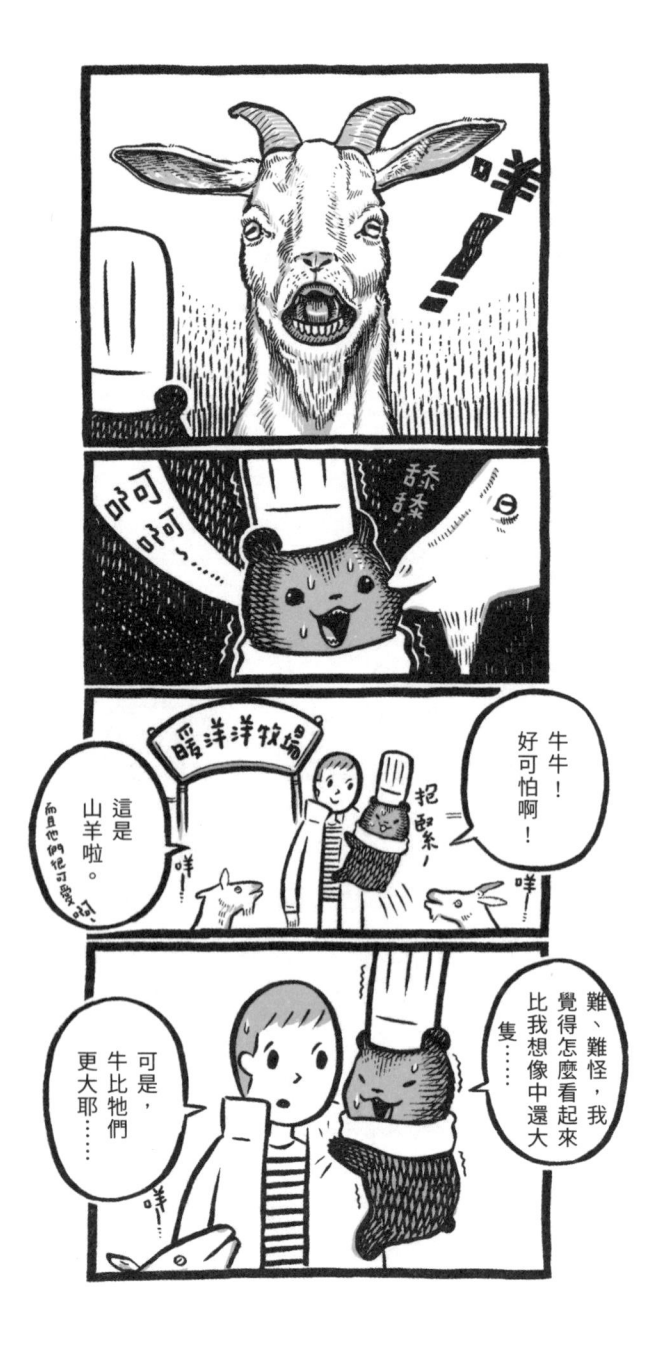

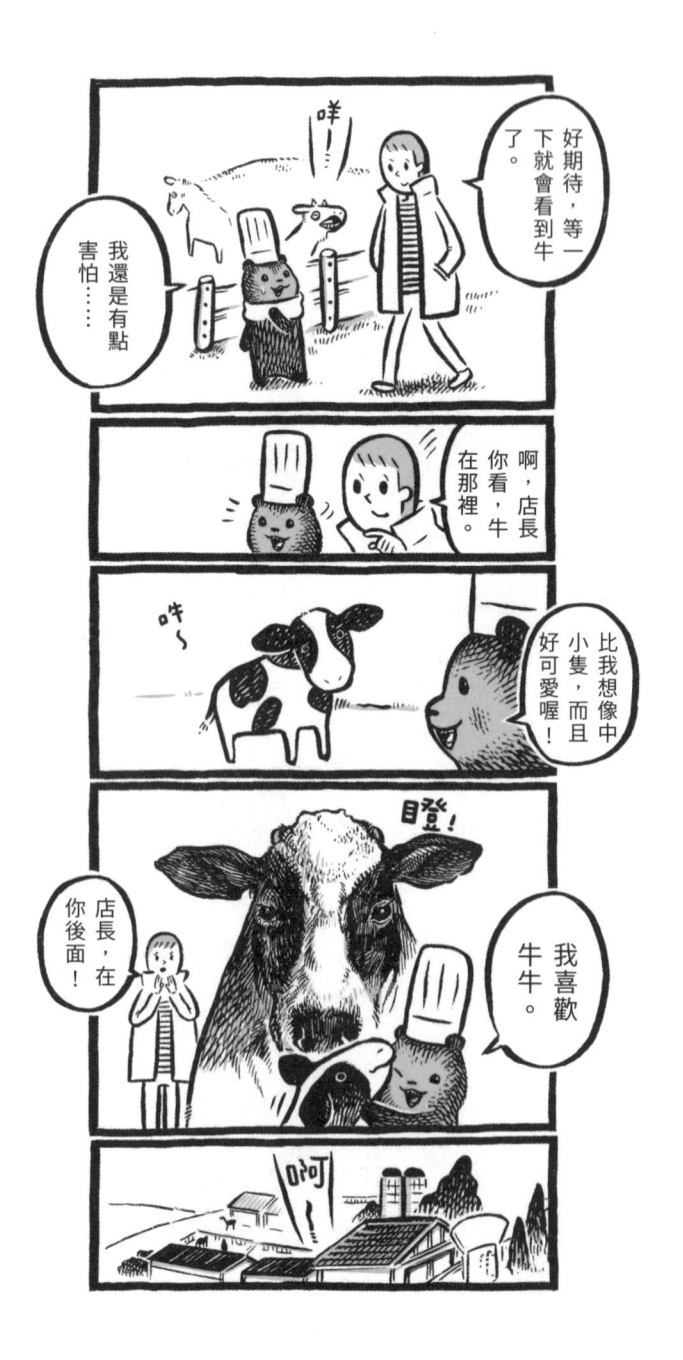

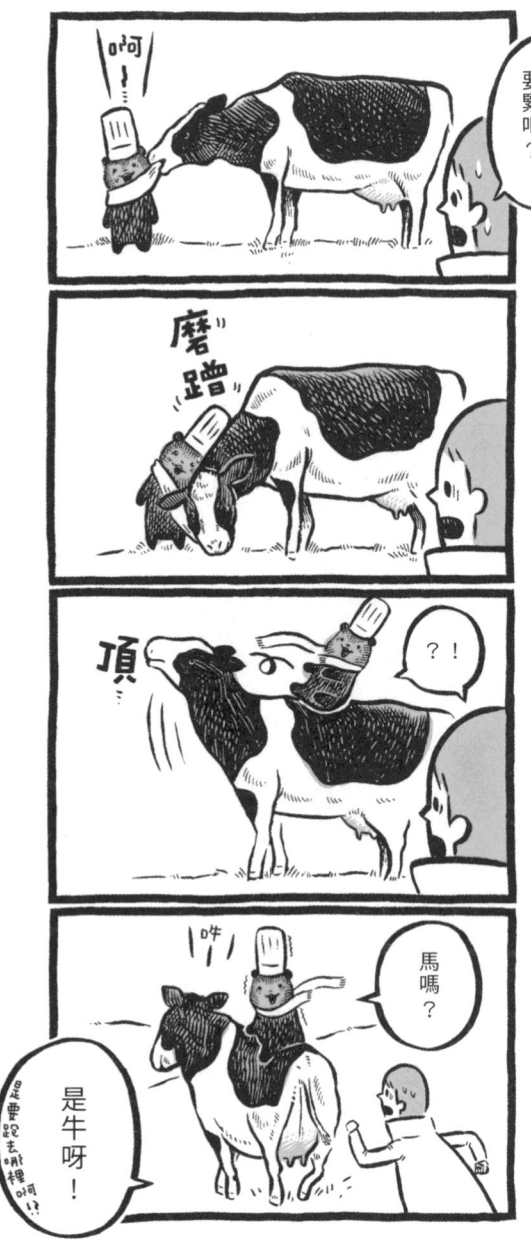

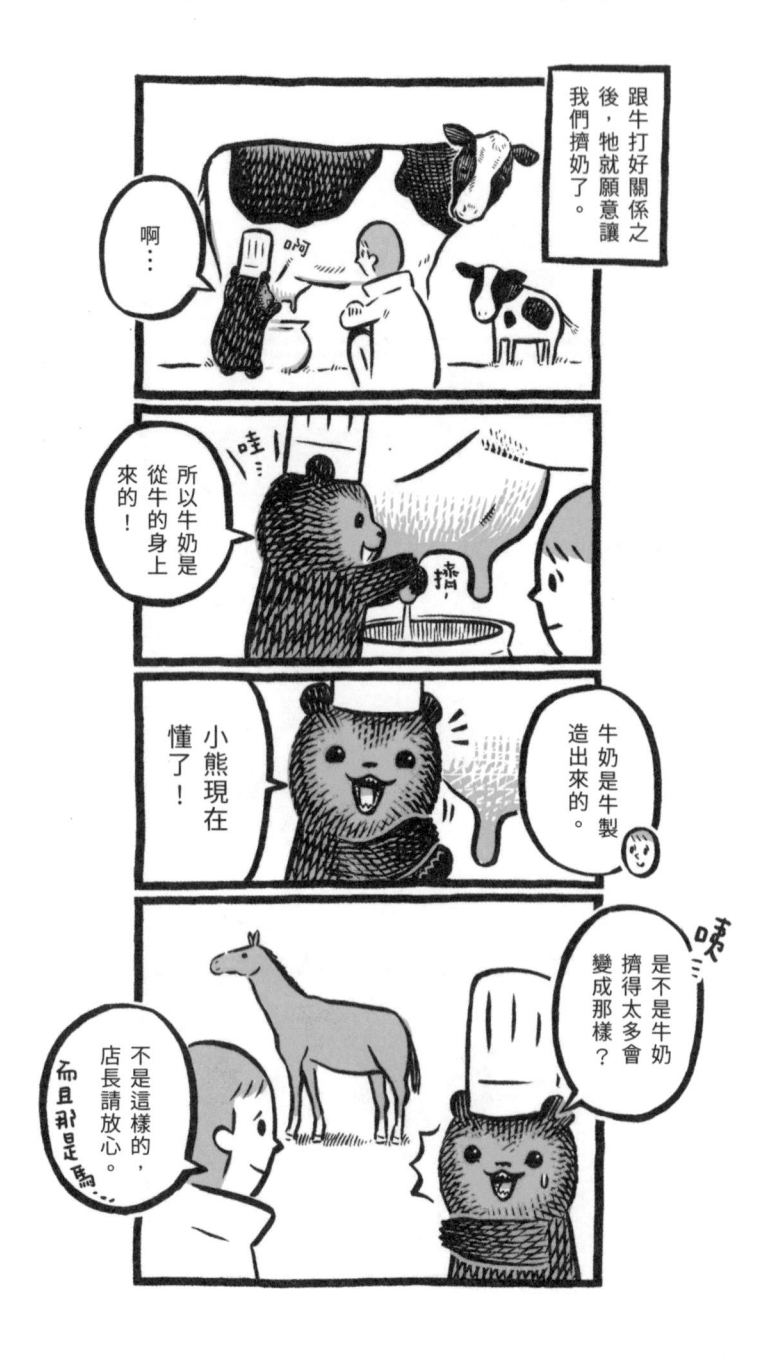

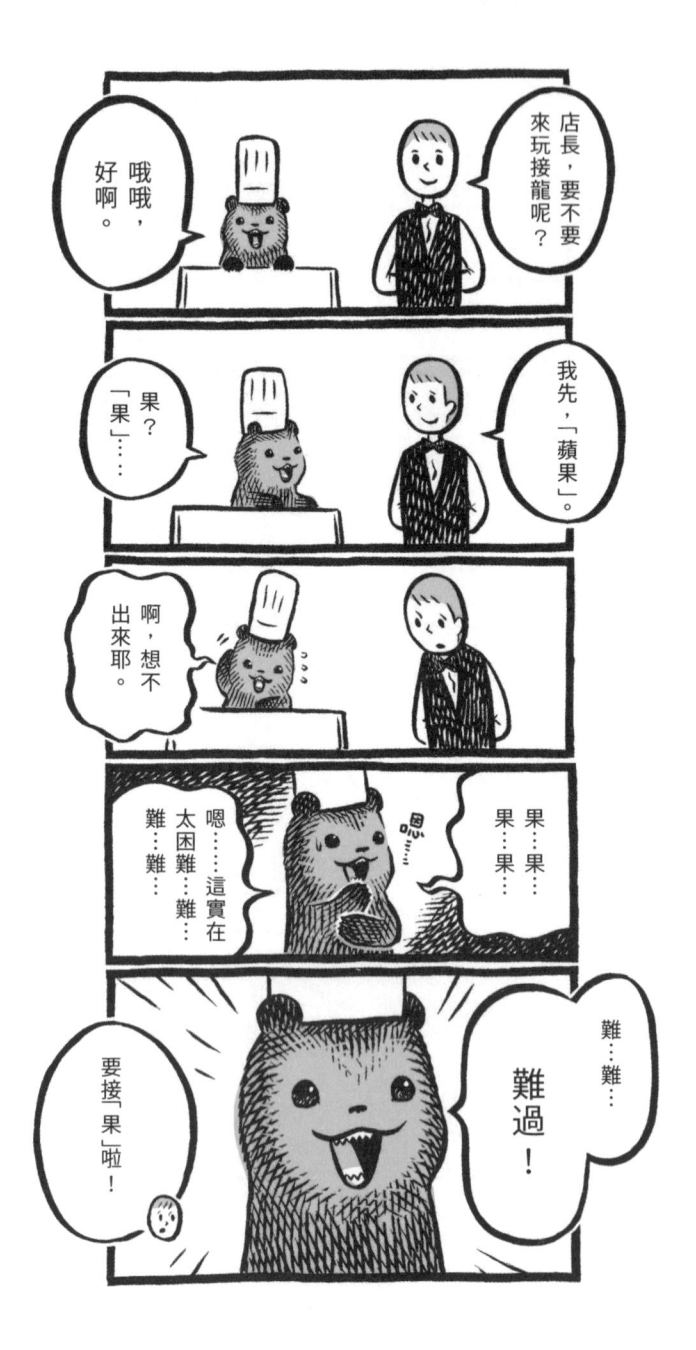

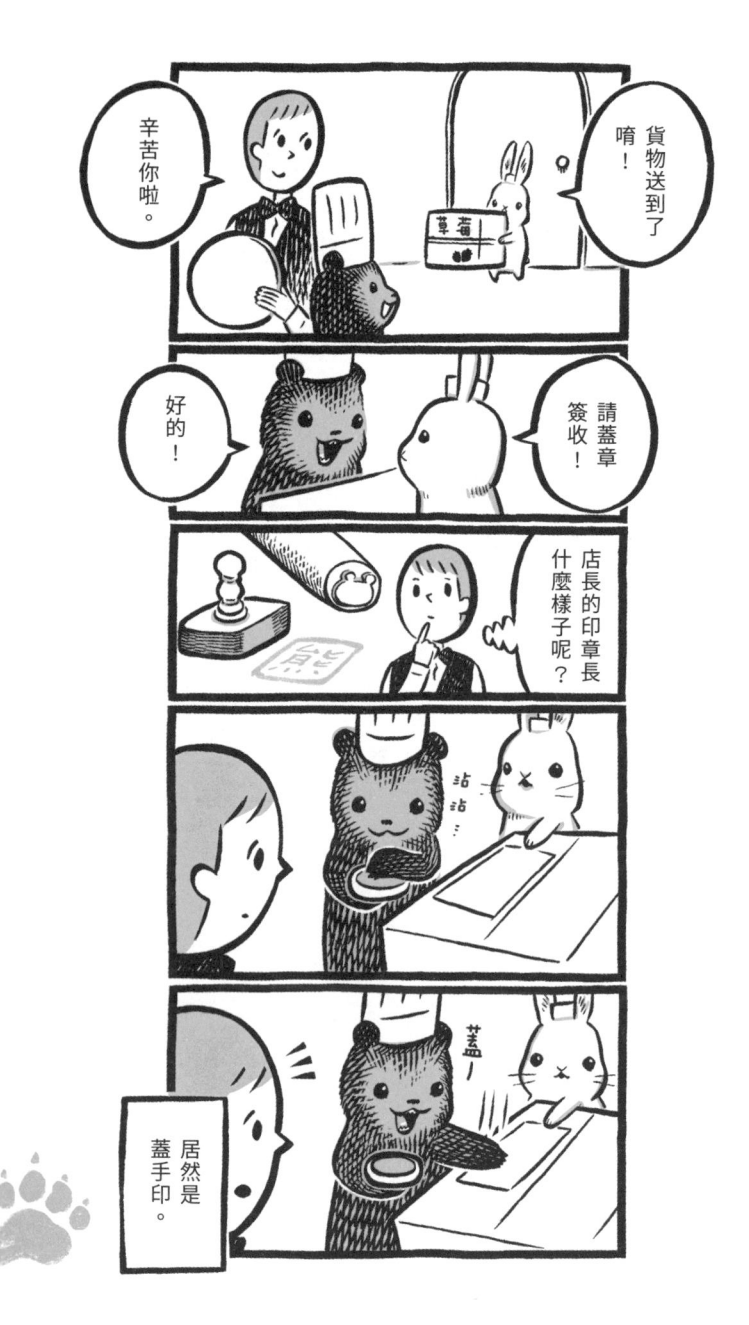

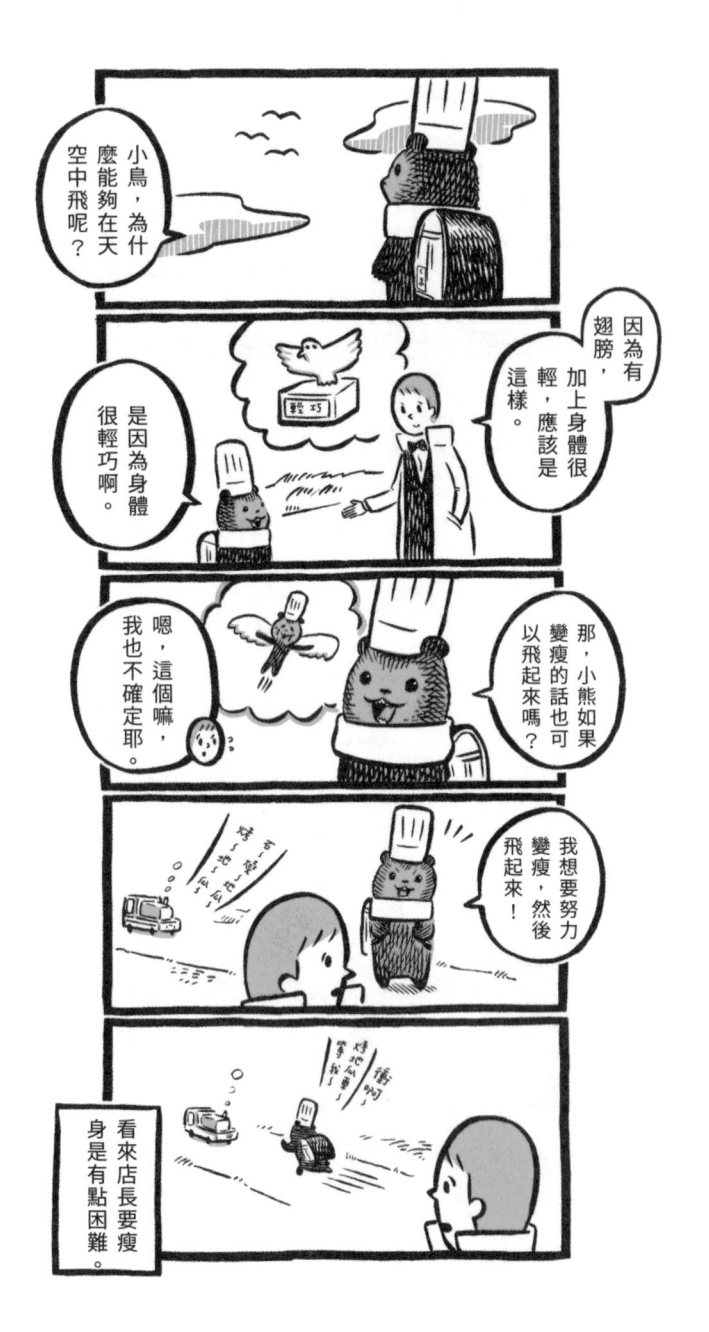

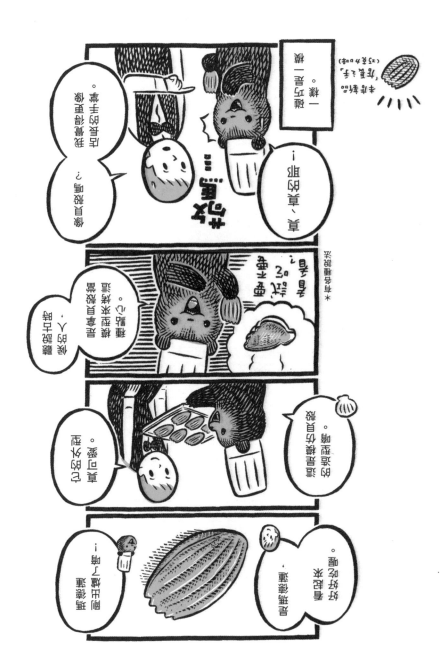

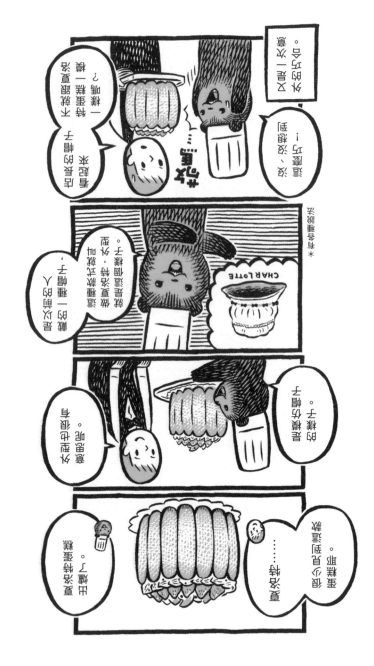

원호 머리를
받친 배
받침 틀이에요.

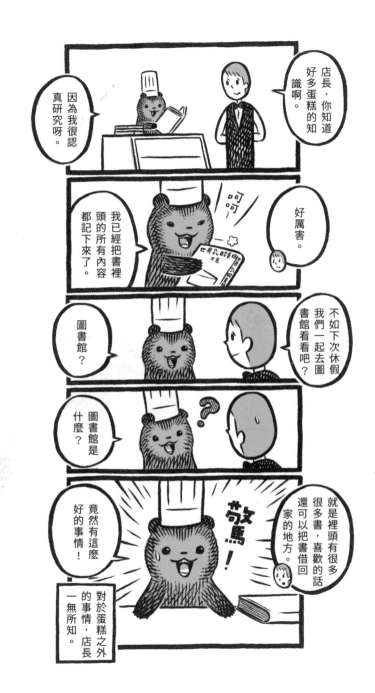

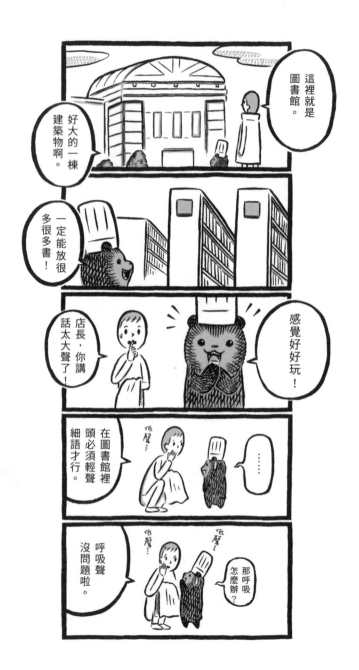

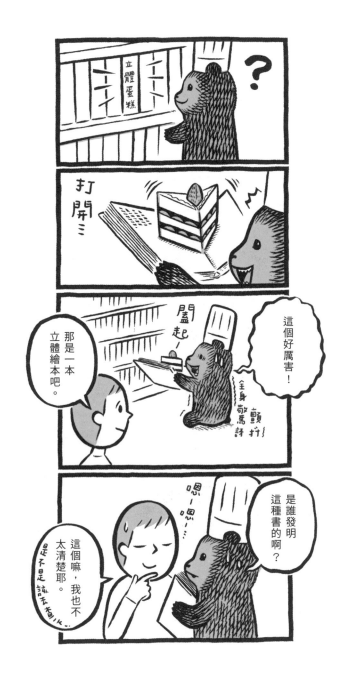

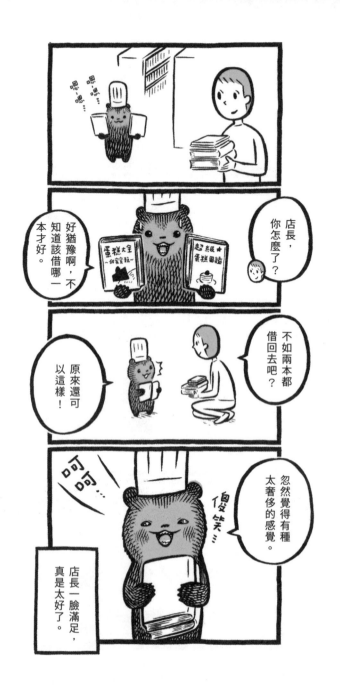

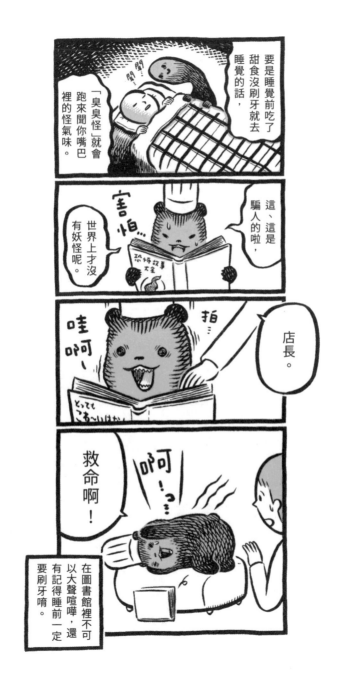

要是睡覺前吃了甜食沒刷牙就去睡覺的話，「臭臭怪」就會跑來聞你嘴巴裡的怪氣味。

這、這是騙人的啦，世界上才沒有妖怪呢。

害怕...

恐怖故事大全

店長。

哇啊～

拍

とっても こわ～いけない

救命啊！

啊！っ～

在圖書館裡不可以大聲喧嘩，還有記得睡前一定要刷牙唷。

091

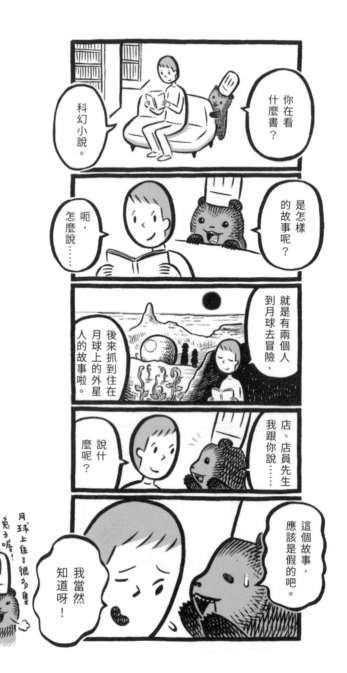

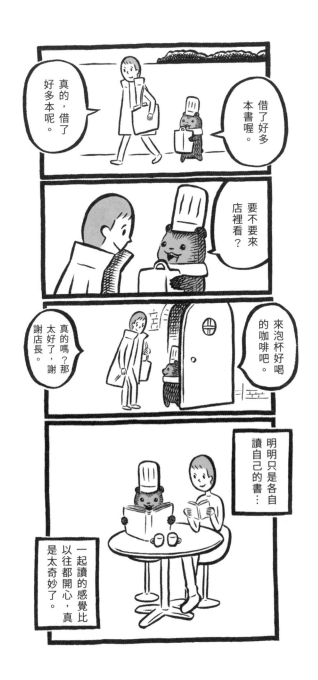

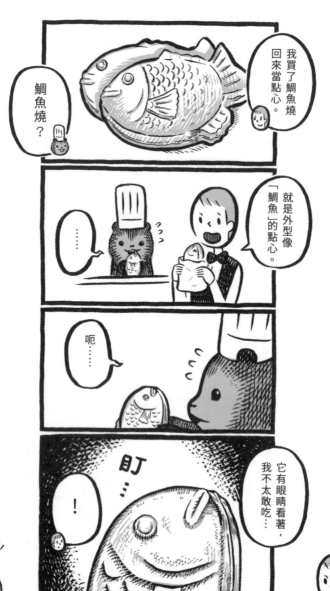

094

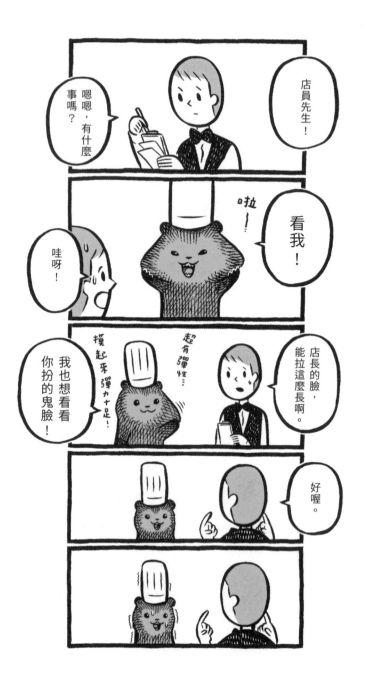

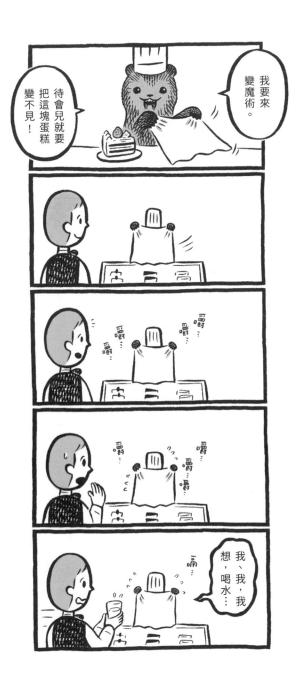

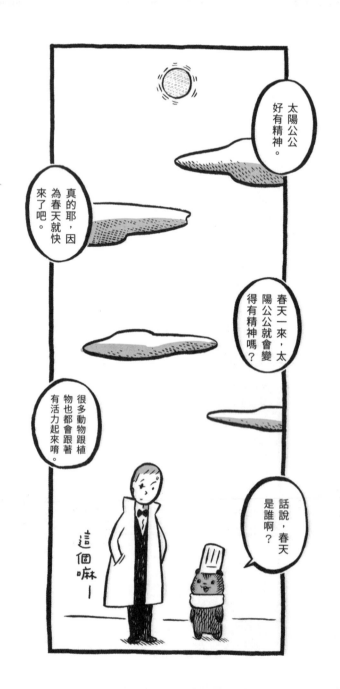

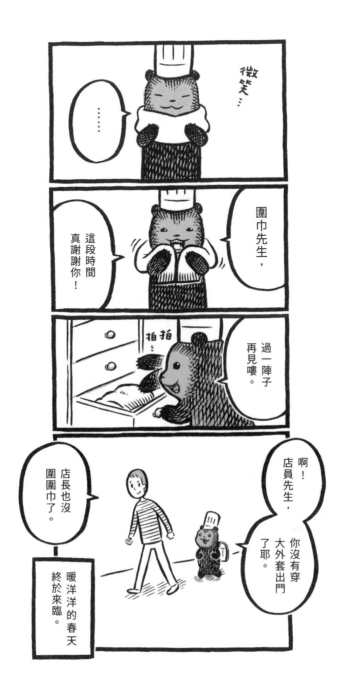

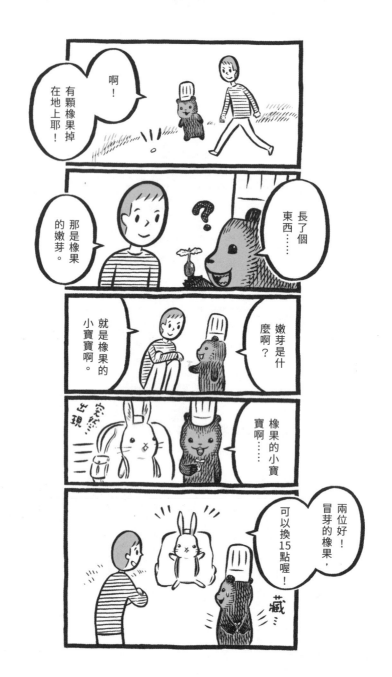

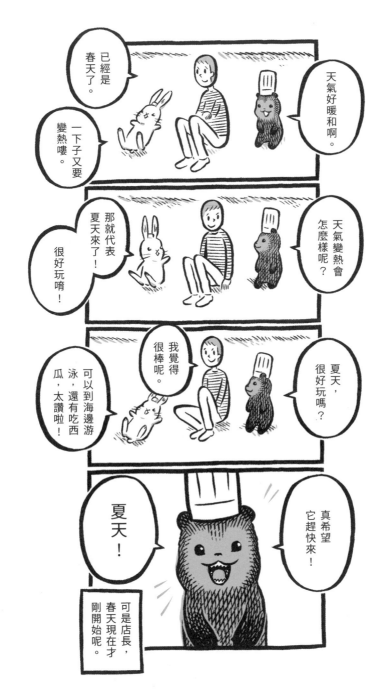

天氣暖和．
就容易想～睡覺．

呼～
呼～

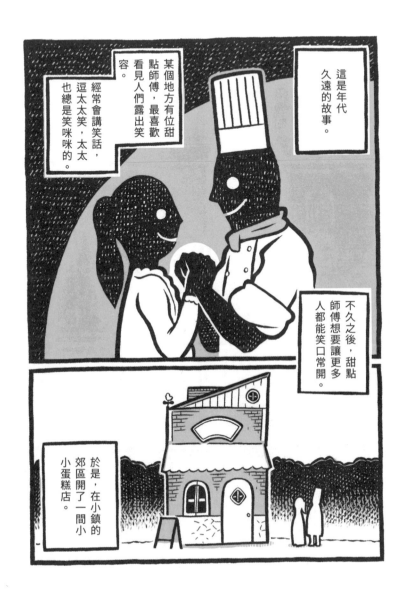

這是年代久遠的故事。

某個地方有位甜點師傅，最喜歡看見人們露出笑容。

經常會講笑話，逗太太笑，太太也總是笑咪咪的。

不久之後，甜點師傅想要讓更多人都能笑口常開。

於是，在小鎮的郊區開了一間小小蛋糕店。

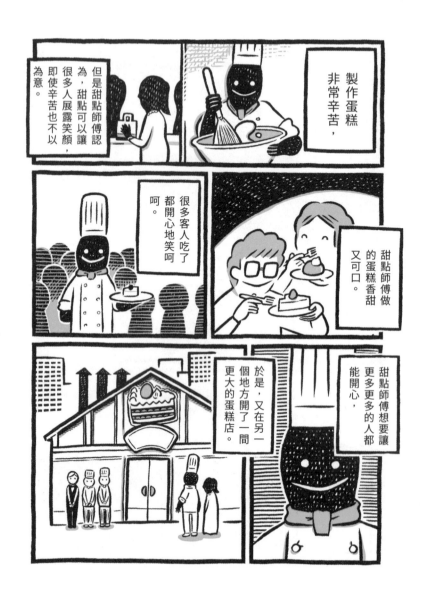

製作蛋糕非常辛苦，

但是甜點師傅認為，甜點可以讓很多人展露笑顏，即使辛苦也不以為意。

很多客人吃了都開心地笑呵呵。

甜點師傅做的蛋糕香甜又可口。

甜點師傅想要讓更多更多的人都能開心，

於是，又在另一個地方開了一間更大的蛋糕店。

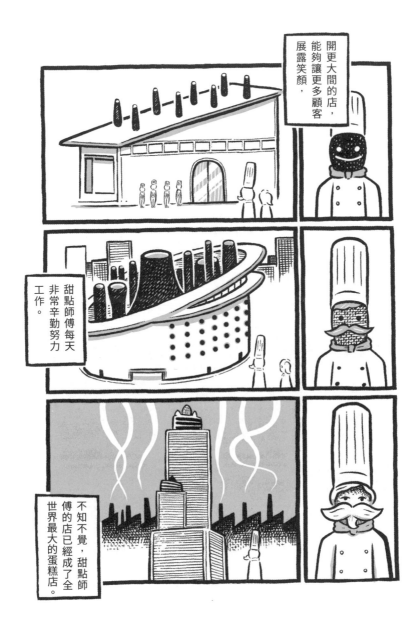

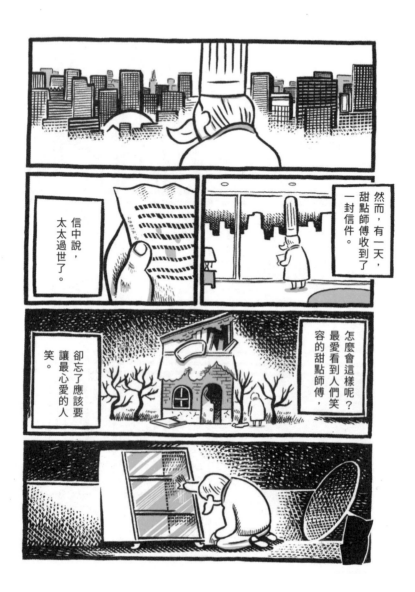

然而，有一天，甜點師傅收到了一封信件。

信中說，太太過世了。

怎麼會這樣呢？最愛看到人們笑容的甜點師傅，

卻忘了應該要讓最心愛的人笑。

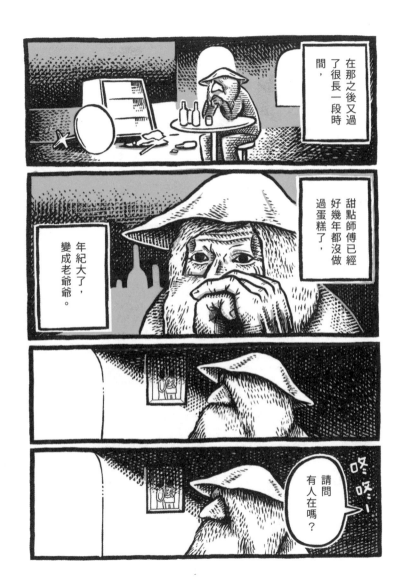

在那之後又過了很長一段時間，

甜點師傅已經好幾年都沒做過蛋糕了，

年紀大了，變成老爺爺。

咚咚！

請問有人在嗎？

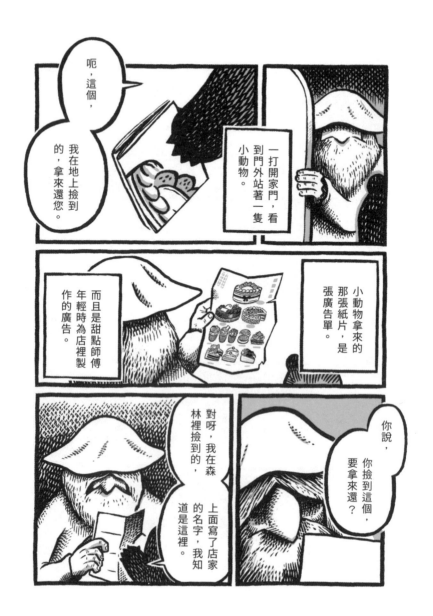

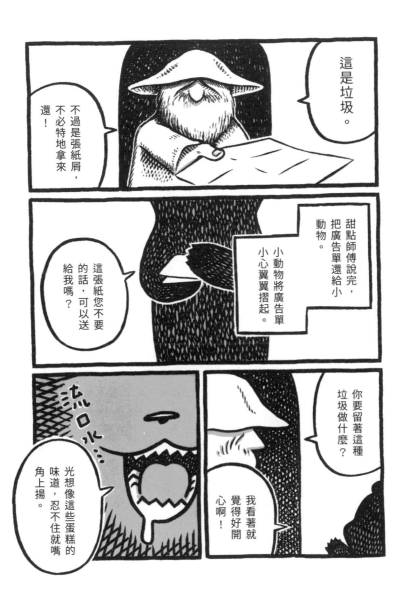

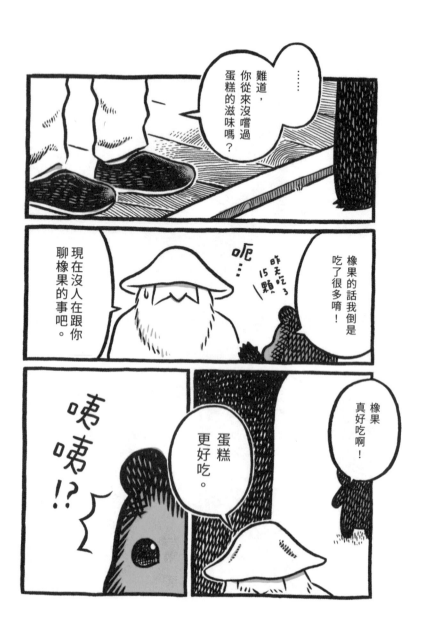

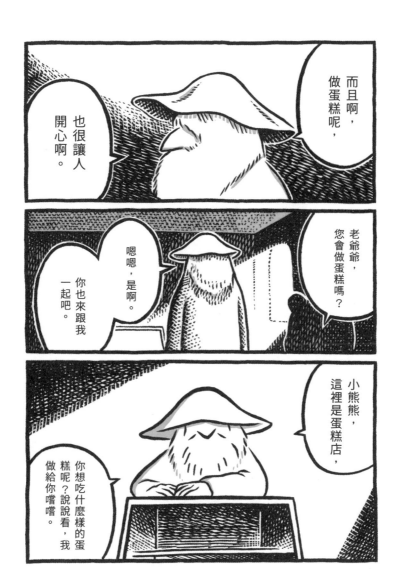

甜甜的！

這是不久之前的故事……

作者 假面凸

譯者 葉韋利

社長 陳蕙慧

副總編輯 戴偉傑

責任編輯 王淑儀

書籍設計 名久井直子

美術排版 陳宛昀

行銷企畫 姚立儷

讀書共和國集團社長 郭重興

發行人兼出版總監 曾大福

出版 木馬文化事業股份有限公司

發行 遠足文化事業股份有限公司

地址 231新北市新店區民權路108-3號8樓

電話 (02)2218-1417　傳真 (02)2218-0727

email service@bookrep.com.tw

郵撥帳號 19588272木馬文化事業股份有限公司

客服專線 0800221029

法律顧問 華洋國際專利商標事務所 蘇文生律師

印刷 前進彩藝有限公司

初版 2019年7月　定價 280元

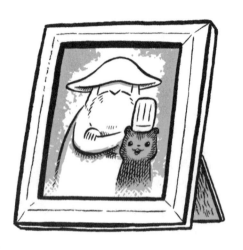